水彩畫

黃進龍　編著

三民書局

國家圖書館出版品預行編目資料

水彩畫／黃進龍編著－－初版四刷. －－臺北市；
三民，2011
　　面；　公分

ISBN 978-957-14-3315-8(平裝)

1.水彩畫

948.4　　　　　　　　　　　　　　89014117

ⓒ 水 彩 畫

編著者	黃進龍
發行人	劉振強
著作財產權人	三民書局股份有限公司 臺北市復興北路386號
發行所	三民書局股份有限公司 地址／臺北市復興北路386號 電話／(02)25006600 郵撥／0009998-5
印刷所	三民書局股份有限公司
門市部	復北店／臺北市復興北路386號 重南店／臺北市重慶南路一段61號

初版一刷　　2002年2月
初版四刷　　2011年6月
編　　號　　S 940882

行政院新聞局登記證局版臺業字第〇二〇〇號

ISBN　978-957-14-3315-8　（平裝）

http://www.sanmin.com.tw　三民網路書店

自　序

　　水彩一直是筆者所熱愛的繪畫，從兒時的塗鴉、學藝階段的入門練習，到專業的創作，伴隨筆者繪畫歷程三十餘年之久而從未間斷。筆者本著對水彩藝術的深度鑽研和廣度推展的信念與使命，除了創作與展演之外，撰寫相關論述書籍，亦可說是最有效度的形式之一，故三年前在幾位同好的促擁下，欣然接受三民書局的邀約，開始撰寫《水彩畫》。

　　水彩的便利性，使它成為最簡易的繪畫入門工具，但其透明與快乾特質所衍生的不易修改性，常會使初學者不知所措，或往往專注技巧，陷入迷人而膚淺的華麗層次，忽略畫面思想與內涵的重要性，故本書編著的要旨是藉由美術史料（作畫原則）的建立，從事習作表現練習，熟練各種表現技法，體會表現思想、情感的可能，並透過美術作品的鑑賞，理解畫家的創作歷程與人文背景的關係，開拓水彩畫的鑑賞力，培養美感生活知能，並提升學畫者的創作水準。

　　為了兼具引導初學者的入門需求，與已具基礎的水彩愛好者的自我修習，本書除了以深入淺出的語意詮釋水彩基礎的概念之外，對創作的內涵、風格形式的特質與歷史文化素養的關聯課題，亦多所著墨，配合美術班學生的習作與中外名家作品的互相比對，印證書中所提的相關藝術學理，豐富的圖文解說，使讀者易獲致快速而有效的學習成果。

　　感謝師長、中外名家及同學提供佳作刊載，並感謝三民書局相關同仁在編寫、校稿與版面設計方面的協助。筆者才疏學淺，疏漏謬誤之處，尚祈諸位先進不吝指正。

水 彩 畫

目　次

肆、人物畫習作

伍、綜合表現習作
（想像、具象、抽象等方法）

陸、水彩畫鑑賞

中外譯名對照／252

壹、水彩畫的基本知識

黃進龍
「焦對威尼斯」
（局部）

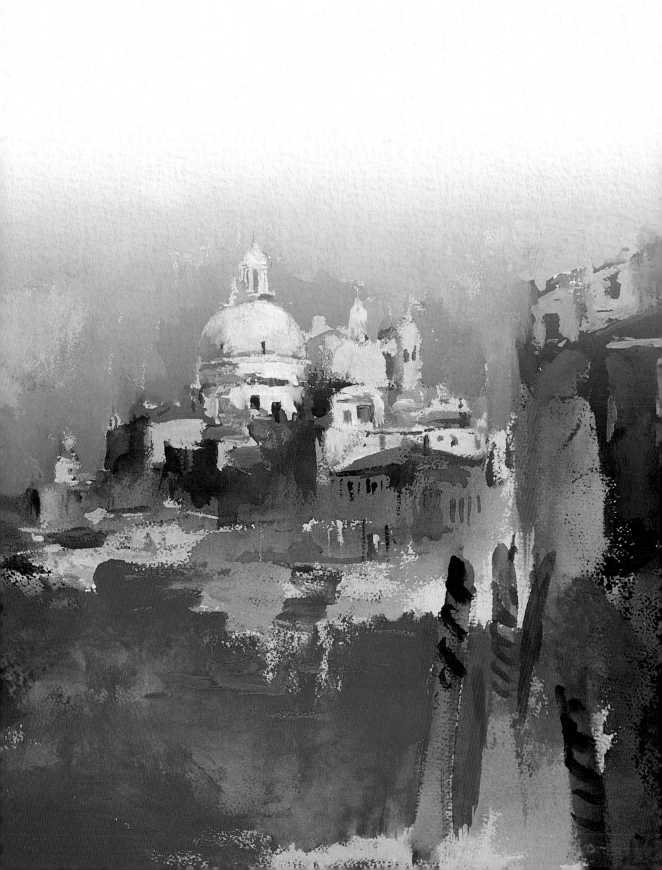

一、水彩畫的特性

「水彩畫」顧名思義，就是以水為媒介調和顏料作畫的表現方式，其範疇可推展到史前時代阿爾塔米亞（Altamira）和拉斯考（Lascaux）的洞穴壁畫、古埃及人的畫卷及歐洲中世紀聖經手抄本的插圖。

十八世紀以前歐洲的水彩畫，大都是用來作為油畫的底稿，或速寫練習之用，而少有完整的水彩作品，至十九世紀初期，在英國出現了幾位水彩大師：布雷克（William Blake,1757～1827）、吉爾汀（Thomas Girtin, 1775～1799）、康斯塔伯（John Constable, 1776～1837）、泰納（Joseph Mallord William Turner,1775～1851）、波寧頓（Richard Parkes Bonington, 1801～1828）及柯特曼（John Sell Cotman, 1782～1842）等人；英國潮溼多霧的環境，經由這幾位大師的詮釋而更加迷人，並將水彩交融、流暢與晶瑩剔透的特質彰顯出來，開啟了水彩畫史的光

1-1-1

吉爾汀，雀勒西的白屋，1800年，29.9×51.4cm，英國倫敦泰德英國館藏。

1-1-2

波寧頓，海岸的斜面地層，1828年，13×21.6cm，英國諾丁漢古堡畫廊藏。

芒，延續至今依然被大眾所喜愛。

　　水彩畫以水為媒介，乾得快，很適合作速寫與動態的捕捉，也可以用重疊的方式持續添加色層與修飾，直到作品完成為止，其工具材料的簡便性與易清洗、快而直接的表現特性，更適合初學者作為入門的練習工具，尤其同樣是以水為媒介的水墨傳統的中國人，對水彩更具有一種難以言喻的喜好，因此，除了許多水彩畫家致力推展水彩藝術外，它也成為在一般學校美術課程中，最為普遍的單元之一。

　　同樣是以水為媒介的水墨畫與水彩畫，因水彩紙的吸水性不像一般宣紙或棉紙直接，故「水」的流動，所展衍出來的輕快、流暢、淋漓與交融的魅力，與作畫時的不可預期性，就成為水彩畫的重要特質之一；而不透明水彩（Gouache）或壓克力顏料（Acrylic）的表現，則多少添增了厚重感的特質。

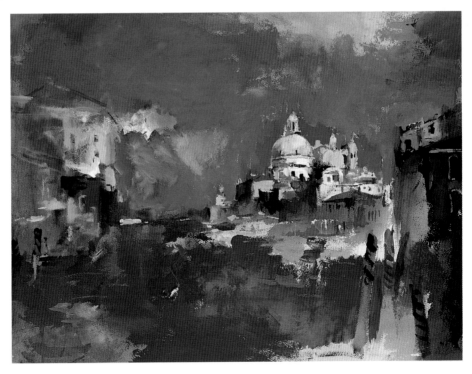

1-1-3

黃進龍，焦對威尼斯，1999年，56×76cm。

二、基本作畫原則

1-2-1

在畫面上，若有痕跡或圖形，給人的感覺是非常微小，則該痕跡或圖形具有「點」的特質。誠如沾取顏料的水彩筆，隨意灑落的點滴顏料，畫面則是「點」的構成效果。

1-2-2

點與點的距離很近，且有條式排列的現象，則可能延續出「線」的特質。把一支沾取飽滿顏料的水彩筆，在紙面上順勢畫過，自然會有點點滴漏的顏料痕跡，當此滴漏顏色的斑點間距相近且有條式排列時，就會有「線」的效果。

點、線、面

點、線、面為畫面構成的三種基本元素。「點」可以說是一切的基因，經由點的累積或延續而成為線；線的排比而成為面。在視覺的範疇中，點的感覺是非常細小的，所謂「夜空星光點點」，指的就是在這浩瀚無垠的天空中，星星的亮點感覺上就是那麼渺小，這種幾乎是沒有體積、面積，只具位置的特質，是「點」的最佳詮釋，然而當它變成流星時，劃破天際所留下來的痕跡，就變成一條線了，故線可以說是點的延續；面通常有塊面、大體之意，天空當然是「面」的特質，還有農莊中由竹片串聯而成的竹籬笆，是具有面的特質，而串聯的元素──竹片，可以說是條狀的「線」。

點、線、面是一個相對的概念，它並沒有一個絕對的質量可界定，如河中的小魚可視為「點」，魚游的水痕可以說是「線」，而河水可稱為「面」，然在飛機上俯視山野中的河流，它又變成「線」的特質了，故點、線、面的意義是決定於相互的比較關係。

1-2-3

點的密集排列或分佈成一個區塊時，則有「面」的特質。就像自然滴漏在紙面上的顏料，是點點滴滴的「點」狀構成，但細密到某一程度，則會形成圖例右半邊的「面」狀效果。

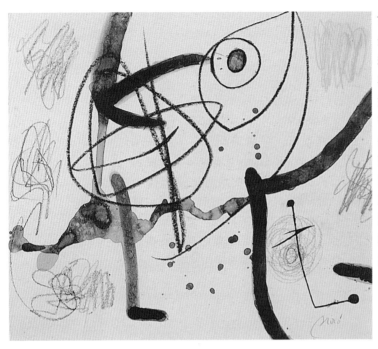

1-2-4

米羅，鳥，1973年，炭筆、水墨、粉彩、毛筆，45.5×57.8cm，法國麥格基金會藏。「我需要一個起點，這或許只是一粒塵埃，或許是一道光芒，這些形式皆能使我創造出一系列作品。一件東西會衍生出另一樣東西，因此，一條線便能讓我啟動整個世界。」作品中除了一些散落的滴點之外，其餘均以「線」來構築畫面，畫家米羅以他敏銳的直覺，運用畫面構成的基本元素，呈現蘊意豐富的世界。

1-2-5

馬白水，倫敦剪影，1980年，51×61cm。在逆光的條件下，較不易清晰觀看出物象表面的細節，在作者主觀的處理手法下，建築物已成「面」的組合；前景泰晤士河的曲狀水紋，為「線」的構成。

1-2-6

陳秋瑾，一果兩制（一），1996
年，57×57cm。看來具有實體感
的蘋果及線狀的果梗，是由黃、
紅、咖啡、黑等色點構築而成，畫
中並沒有拖拉的線條，或刷染的色
塊，故只要善用繪畫的基本元素，
就可能創造出藝術佳作。

1-2-7

城景都（日），貴美想，1992～1994年，鋼
筆，91×61cm。如此迷幻妖豔的情境，細
緻完美的圖像，其豐富的調子，居然全由線
條所構成，一種類似陶瓷的燒裂紋所構成的
獨特樣式，充分展現藝術家的細膩手法與獨
特創意。

色 彩

在教學上常看到初學畫者概念性作畫的現象，畫一個紅色的蘋果，只用單一紅色去畫；一條茄子，只用紫色去塗，利用水分滲入的多少，以呈現不同的明暗變化，如此雖然可以表現物體的立體感，傳達物象的類別，但單調與乏味的色彩，除了無法呈現物象的特質之外，亦將之引導致枯槁的感覺。這種概念性作畫或套色的方式，除了顯示觀察不夠之外，也意謂著色彩觀念或常識薄弱。

1-2-8

林宜瑩，學生習作，1998年，38×56cm。蘋果色彩的客觀描寫應該是多種顏色的組合，除了不同的紅色外，某些局部更可能含有偏黃綠的色調產生。

其實只要用心觀察，大自然的事物色彩，是非常繽紛多彩的，以紅色蘋果為例，果蒂的凹處通常帶有黃綠色，果體上緣的紅色，則是最飽和的豔紅色彩，順之而下則漸淡，或帶有橙紅，或帶有橙黃，甚至轉化為黃綠色，紅條的斑紋與細細的黃斑點，附著在整個類球體之上，色彩的變化相當複雜，若加以光照的明暗與其他旁邊事物的映色，其色彩的複雜性就難以形容，作畫的目的當然不是要將對象的複雜性照單全收，但絕不是以「視而不見」的概念塗色，應用心觀察所得、擷取合適或感動的色彩，來敷染畫面的色澤，換言之，要認清自然的色彩，便得捨棄對自然物賦予「固有色」的初淺概念作法，應養成在每個不同時空與光照的條件下，認真面對每一種事物，才可能把握到真正的自然色彩。

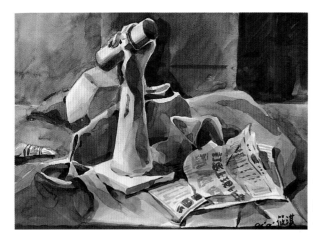

1-2-9

蔡筱淇，學生習作，
1997年，38×56cm。

1-2-10

洪世芸，學生習作，1997年，38
×56cm。與1-2-9為同樣的靜物描
繪，但色彩的強弱與色調的差異，
均會對畫面產生不同的視覺效果。

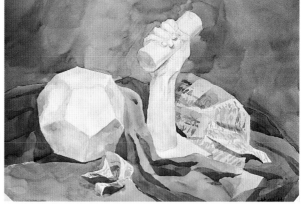

1-2-11

袁金塔，生意，
1989年，76×
110cm。在整個灰
白的色調中，局部
的朱紅色彩，發揮
極大的視覺效果。

色彩的三屬性

　　色彩的三個基本要素是色相（Hue）、明度（Value）和彩度（Chroma），也就是所謂：色彩的三個屬性，即只要說明某一色彩的這三種屬性，就可以確定它的色彩性質，而不會與別的色彩混淆。

1. 色相：

　　色相是指色彩的相貌，如黃、青綠、紅、藍等，這與色彩的明度或強度無關，僅是區別顏色的名稱而已，一般俗稱彩虹七色：紅、橙、黃、綠、藍、靛、紫，就是以色相來區分的。

　　色彩學上有所謂「色環」，在其周圍呈現的各種色彩，就是以色相作為區分，而通過環中心相對的兩個顏色，稱為「補色」（Complementary Colour），即所有顏色中，色相差異最大的兩個顏色，若將這兩個顏色相混，則產生灰黑色，此兩色稱為補色對，如：黃與紫、紅與綠、藍與橙。

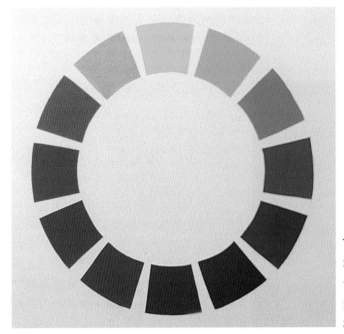

1-2-12

在色彩學上色環所呈現的黃、橙、紅、藍、綠等色彩的差異，即色彩三屬性中色相的區分結果。

1-2-13

彭弘智，圖像（Ⅰ）（局部），1992年。

1-2-14

彭弘智，圖像（Ⅱ）（局部），1992年。與1-2-13為同樣的圖像與背景的構圖方式，比較不同色彩所產生的冷漠與燥熱的差異感受。

1-2-15

劉芸怡，學生習作，1998年，38×56cm。綠皮的紅肉西瓜，本身就具備了補色的強烈色彩對比特質，善加利用，可發揮有效的色彩視覺強度。

2. 明度：

明度是指色彩的明暗度，在素描的領域中稱「調子」，就是以明度變化的構築為考量，通常我們觀看物象色彩時，所先感覺到的是色相，其實色彩本身還各具有不同明暗深淺的變化，而這明暗度就是所謂「明度」。只要將一張彩色照片（或圖片），與之影印後的黑白樣張做比較，就可以清楚看出色彩明度變化的結果。

1-2-16

黃進龍，豔陽下，1992年，38×28cm。整體高明度色調及直接的明度對比，充分展現烈日下的光照印象。

1-2-17

色彩的明度差異，也會有輕重的感覺差別。

1-2-18

洪千凡，學生習作，1998年，56×38cm。高彩度的西瓜紅，在灰黑色背景的襯托下顯得格外耀眼。

3. 彩度：

彩度是指色彩的飽和度、純粹度。彩度高者的色彩感覺上較為耀眼鮮豔或活潑，反之則灰拙、平淡或沉穩，色彩的最高純粹度稱為「純色」，是指該色最高彩度的色彩，在色彩的三屬性中，彩度的視覺辨視度較弱，也較易被初學者所忽略。

以水彩的調色為例，加水稀釋會提高該色的明度，卻降低彩度；而添加黑、灰、白等色，明度有可能提高或降低，但彩度則一律下降。

1-2-19

蔡武憲，學生習作，1997年，38×56cm。適度的簡約色彩，降低彩度，或可營造沉穩而平實的畫面。

1-2-20

郭明福，浪濤，1997年，56×78cm。一般海岸邊的岩石，大都為土黃或咖啡色系，但作者卻以主觀的用色，敷染畫面，淡紫的浪花，配以較高彩度的土黃、橙褐或紫紅的岩石，呈現多彩的浪漫氣息。

調　子（Tone）

　　在視覺的領域中，人們用眼睛接收物體在光照下的不同明暗變化而判定它的存在，界定它的特質，在一個完全無光照射的漆黑環境裡，無法看到任何東西，所謂「伸手不見五指」就是這個意思。在沒有明暗變化的視域裡，人們也無法辨識東西的存在，故光照後物體的明暗變化，是視覺領域中物體存在或呈現的最重要因素，而明暗的變化形式，就是繪畫中所謂

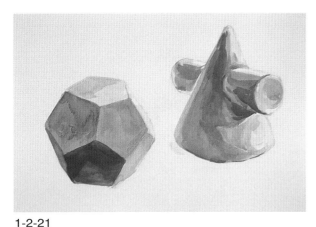

1-2-21

幾何石膏模型是純白的物體,經由光線的照射而產生不同的明暗變化,只要能掌握這明暗變化的調子,就能再現該物體。

的「調子」。

影響明暗調子變化的因素很多,如光照的強度、光源的遠近、投射的角度、物體本身黑暗或明亮的色彩、物體表面質感的吸光與反光程度等等,除此外在的因素之外,作畫時,所選用的紙張、媒材或表現技法,也都會影響繪畫中調子的不同感受與結果,前者的調子,固然要去認真觀察,而後者的調子問題,更需要長時間的經驗累積,用心體會,方能表現更動人的豐富調子。

在自然界中實景的明暗或色調的層次,要比畫中所能表現的範圍寬廣,但這並不意謂繪畫無法表現自然的感受,作畫時若能掌握其間的明暗差異比例,依然可以展現真實情境般的畫面。

1-2-22

黃進龍,共鳴曲線(Ⅰ),1996年,78×57cm。對物象形體正確調子的掌握,可以表現出既完整又具厚實感的作品。

1-2-23

黃進龍，蛻變，1992年，水彩草圖，37.5×28cm。調子的意義，除了客觀呈現物象的實體外，更是營造畫面氛圍的重要元素。

質　感

　　生活周遭的每一物象，都有其獨自的形體、色彩與質地，在視覺的領域中，質地的感覺是由明暗調子所決定，如光滑的玻璃窗、粗糙的牆面、堅硬的鋼鐵，或輕柔的布料，即使是用黑白照片所拍攝的圖片，依然可以從中清晰辨識其粗糙或光滑的質感。

　　質感的詮釋關鍵，在於調子是否精準展現，而不在於是否用很多

1-2-24

廖震平，學生習作，1998年，38×56cm。不銹鋼冰桶的質感，來自於正確掌握高反差的調子及物象明顯映入的特質。

時間去精細刻畫或仔細勾描表面的細節，雖然想表現質感須用較多時間描寫，但能否觀察深切、明暗掌握得宜，更為重要，誠如「三千髮絲」，並不是要畫三千根頭髮，才能表現其質感，反倒是在美術史中，許多名家畫的人物畫中的頭髮，簡略數筆，揮灑流暢，就能將髮絲細柔與蓬鬆的特質，詮釋的淋漓盡致，故表現物體的質感，不一定要用很多時間刻描，但必須有精準的調子，而作畫前細心的觀察與作畫時對調子明暗變化的敏銳度是非常重要的。

1-2-25

吳欣怡，學生習作，1997年，38×56cm。柔軟的襯布與硬質光滑的玻璃，在不同調子的呈現下，表現出不同的質感。

1-2-26

賴武雄，仕女肖像，1988年，31.5×41cm。膚色紅潤、神采奕奕的肖像，擁有蓬鬆微捲的頭髮，畫家以精準的調子變化，雖簡單數筆揮灑，即表現出頭髮的輕柔質感。

筆　觸

　　筆觸是指在畫面上塗繪顏色後，所留下來的紋路或用筆的痕跡，除了平塗的表現技法或極度寫實的形式之外，畫面都會或多或少留下清楚或模糊的筆觸。

　　中國畫相當講究「筆墨」，而「筆」就是指筆法、筆觸，西洋繪畫雖然注重物象的描寫與詮釋，然在描繪的過程中大都會自然留下一些筆觸，它可以是一種表現物象的手段，如用乾筆觸刷出粗糙的質感；也可以是一種畫面的形式或內涵，如抽象表現主義（Abstract Expressionism）畫家克萊恩（Franz Kline,1910～1962）、阿同（Hans Hartung, 1904～1989）的作品，以筆觸來構築畫面的成分相當重；後印象派（Post-Impressionism）代表畫家梵谷（Vincent van Gogh, 1853～1890），作品中除了鮮麗的色彩之外，其漩渦狀或規律性的強而有力的筆觸，更是彰顯強烈生命感受內涵的重要形式。塞尚（Paul Cézanne, 1839～1906）作品中的形象雖明顯，但用筆並非以描寫物體的外象為考量，而是以筆觸構築畫面，肯定的重疊法筆觸，層次相當清晰，有層層構築推

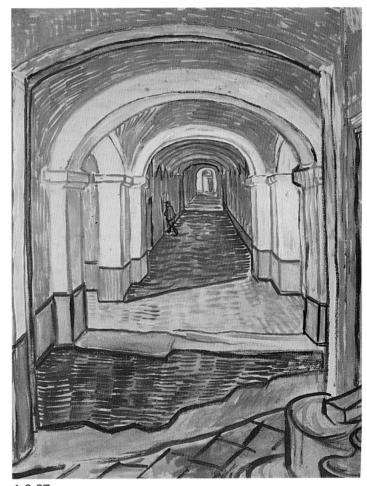

1-2-27

梵谷，聖雷米的醫院走廊，1889年，61.3×47.3cm，美國紐約現代美術館藏。

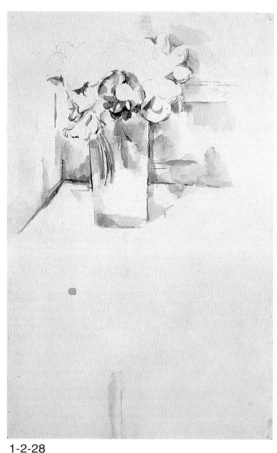

1-2-28

塞尚，花瓶，1890年，
46.5×30cm，英國劍橋
費茲威廉博物館藏。

演的意圖。

筆觸元素在畫面中的視覺比重，易因所描寫對象的寫實度不同而有所差異，通常較寫實的作品，比較不易被察覺到筆觸存在，反之則筆觸清晰，甚至獨立為視覺焦點，如以圖1-2-29～1-2-31為例，圖1-2-29中西瓜的筆觸不太明顯，作者為求客觀寫實而多次添加，並洗染出微細的調子變化，充分表現西瓜的質量感，觀看時視覺直接被其吸引，必須很仔細才能察覺那些未被覆蓋或洗去的不清晰筆觸；圖1-2-30中的西瓜，作者是以簡略的筆觸切面區分西瓜的立體結構，包含西瓜子的部分之處理，亦用相同的概念手法，故筆觸的形態及層次分明；而圖1-2-31，作者較不注重物象個體的結構，以寫意的手法，輕鬆揮

1-2-29

靜物習作（Ⅰ）。

灑色彩，從其水果或襯布的流動筆觸，多少可以嗅出些許
中國畫的水墨筆意，筆觸的比重較強，容易被觀者所辨
識。

　　在水彩的技法中，重疊法最易留下清晰的筆觸，而渲
染法的多水性，雖然會削減筆觸的清晰性，但只要有豐富
的繪畫視覺經驗，仔細觀察，還是可以看到筆觸的脈絡，
故不論採用什麼技法或表現形式，在繪畫的領域中，筆觸
是必須鑽研的重要課題。

1-2-30

靜物習作（Ⅱ）。

1-2-31

靜物習作（Ⅲ）。

1-2-32

學生習作。物象的描繪，尚稱紮實，但鬆散及細小的構圖，卻讓畫面顯得薄弱無力。

構　圖（Composition）

　　繪畫表現的成功與否和構圖的好壞息息相關，通常在上色之前，用鉛筆在畫面上勾描物象形狀、大小、疏密與多寡及整體形式結構的配置佈局之工作，稱為「構圖」。它是整個作畫過程中，實際在畫面上勾畫的第一個步驟，第一個步驟的問題如果沒有處理好，接下來的工作便很難進行，故有人把它比喻成建築中的基層架構，不穩的架構無法建築穩固的建物，同樣，不良的構圖也難以產生繪畫佳作。

　　不論是以開數區分的水彩紙或各種不同尺寸的水彩本，都是長寬不等的矩形畫面，故作畫之前要依據題材、取景的角度、表現的內容

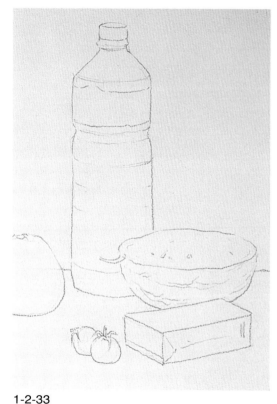

1-2-33

直式構圖範例。

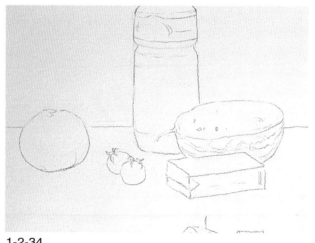

1-2-34

橫式構圖範例。與1-2-33為同樣題材，比較直式和橫式構圖的差異。

或形式，決定取橫式或直式的構圖。

　　初學畫者用鉛筆在畫面上勾畫時，常會把注意力放在形象描繪像不像的問題上，而忽略構圖的問題。形象的描繪雖然也是構圖的一部分，但構圖中的大小、疏密、均衡、賓主等問題，更直接影響畫面大體架構的適切與否，習畫者不得不留意。

　　構圖時，可先概略地將主體的位置、大小標示出來，再配置其他次要的事物，待整體感適切、均衡時，再進一步確定物體的輪廓。東西畫得太多或太少，就會產生太密或太疏的感覺，太密則令人感覺擁擠，太疏則空虛而單調；聚散主從的關係若處理不當，則易產生拘束或鬆散的感覺。

1-2-35

陳怡潔，學生習作。疏密的對比，有時候是一種使物象對立的手段。

　　一般較常見的構圖類型有水平線構圖、三角形構圖、對角線構圖、L字形構圖、S字形構圖、X字形構圖及圓形構圖等，作畫時要依據描繪的

1-2-36

周易伸，學生習作：圓形構圖範例（Ⅰ）。

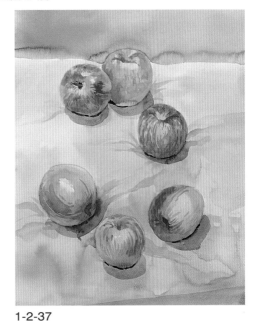

1-2-37

夏君婷，學生習作：圓形構圖範例（Ⅱ）。

1-2-38

黃進龍，望安，1990年，38×51cm。S字形構圖範例。

題材或表現的內容，尋求最合適的構圖，當然不一定只限制在上列幾項類型中，初學者應儘可能在速寫簿上多練習，以擴展自己的構圖能力。

下面以9粒柑橘及7顆檸檬構圖為例，構圖時要注意光源的統一性。

1-2-39

陳怡潔，學生習作。雙層排列的構圖有重複變化的比較效果。

1-2-40

吳季聰,學生習作。與1-2-39同樣為9粒柑橘的構圖要求,一為上下排列式的構圖,一為方塊狀排列後其中一粒拉出範圍外的構圖,趣味各異。

1-2-41

戴緯寧,學生習作。

1-2-42

古仙卉,學生習作。與1-2-41同為在3:2:1:1的聚散原則下,所分佈出來的構圖。

1-2-43

蔡之浩,學生習作。直線排列的構圖,設計意味濃厚,大小的變化安排,則暗示出前後的空間距離。

1-2-44

廖雪惠,學生習作。除了檸檬本身物象的勾畫之外,襯布或桌面線的勾描也會影響構圖的輕重感覺與均衡感受。

空間與透視

在繪畫作品中所謂「空間」，可以區分成兩部分，一是物體的立體感所佔有的空間，也就是所謂「體積」；再者是物體與物體或物體與背景間的距離感，而上述兩項均與透視關係密切，因為採用有效的透視方法，可以讓人經由視覺而得到更信服的空間感。

在十五世紀左右，對於再現空間的方法，已有豐富的研究成果，如「線性透視」（Liner Perspective），就是利用平行線呈同一角度的倒退，以產生單一的消失點，暗示平面繪畫的深度空間，另外，如重疊法、大氣透視法等方法，都可以增加視覺的空間感。

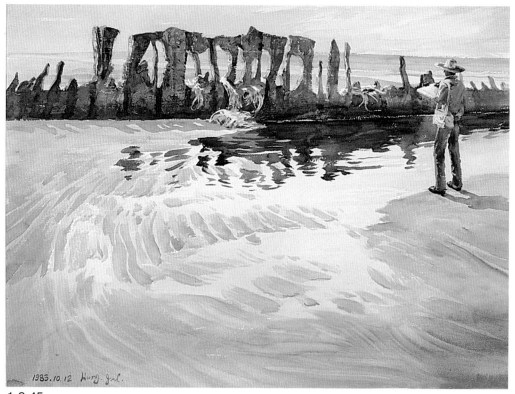

1-2-45

黃進龍，時空之映，1983年，56×76cm。利用潮水退後所留下來的沙痕，將視覺導引到受海水銹蝕的圍欄，這種朝同一方向帶引的現象，頗似一點透視的功能。

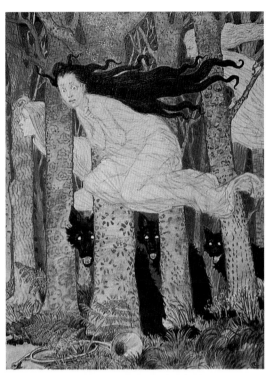

1-2-46

葛瑞變（Eugène Grasset, 1845～1917），三個女人和三隻狼，水彩、金，３２.１×２４.1cm，法國巴黎裝飾藝術博物館藏。距離觀者較近的物體呈現完整的形，較遠的就可能被近的物體擋住，而呈現不完整的形。畫面中的人物、狼及樹幹，層層重疊，以暗示物體的前後關係。

1-2-47

袁金塔，快樂之旅，1981年，宣紙、水彩、油彩混合，54×76cm。在畫面上距離觀者近的物體，色彩飽和度高，較遠的物體，因受到氣層的影響，色彩的飽和度低。作者利用大氣透視法，畫中遠樹的色彩已趨近於灰調，增加了視覺的空間感。

1-2-48

陳嬿如，學生靜物習作。橫向
排列的左右推展空間。

1-2-49

吳季聰，學生靜物習作。圓形
構圖所呈現的縱深空間。

　　以繪畫的題材區分，靜物畫是屬於小空間的呈現，物
與物的重疊，可以區分前後的空間感，而桌面邊緣或襯布
摺紋、圖案的透視關係，對畫中的空間問題影響更大；在
風景畫的大空間中，不同物象的重疊，或類同物象的前後
大小透視關係，都可以呈現更深邃而逼真的空間感。

1-2-50

郭明福，湖畔的山桐子，1996年，56×78cm。作者將湖畔垂掛的山桐子描寫的很細緻，遠山背景則幾乎是虛化處理，兩者之間帶出深遠的湖畔空間。

1-2-51

謝孝德，山靈水秀，1996年，4開。從前景的湖面水波，中景湖岸的延續，及遠山的重疊，層層排比，推展良好的空間效果。

在繪畫中，空間的問題相當重要，利用透視固然可以營造更好的空間感，但不當的使用，反而會使畫面產生僵化生硬的現象，初學者不得不慎。另形象的清晰度、對比的強弱、色彩寒暖的搭配等等，均可以呈現不同空間的感受，作畫時可以多嘗試配置使用，表現出有良好而適切的空間感，以消除制約式的套用而產生的僵硬圖式。

除了傳統性的透視法以表現客觀的視覺空間之外，亦有所謂「限定性空間」、「畫者移動的繼時性空間」、「對象物移動的繼時性空間」、「複合透視性空間」及「抽象性空間」等等。

1-2-52

黃進龍，解構傳統的圖式，1997年，56×76cm。作者以塊面切割空間，去除原本的客觀性，再以「不定位」的方式，置換物象的色彩與調子，產生另類情境。

1-2-53

黃進龍，三角桔梗，1995年，56
×36cm。寫實的桔梗花及綠色襯
布，佔有近距離的空間，背景則
類似壁面的限定性空間。

1-2-54

黃進龍，望安漁
港，1990年，38
×51cm。隨著港
岸及坡地的弧線延
伸，空間感指向無
垠的深遠方向。

　　傳統的透視法，通常是想要在有限的畫面中表現出無限的深遠空間，其中以線透視法為代表，消失點則在幻象之中，指向無限遠的空間，如文藝復興（Renaissance）時期的代表畫家拉斐爾（Raphael,1483～1520）作品「雅典學院」，畫中的消失點就有指向無垠深遠空間的效果；而「限定性空間」畫面上並沒有消失點來象徵無限的深度空間，即畫面上與觀者最遠的空間就是一個與畫面平行的平面或類似在那裡的物體，可能是平塗的色塊或花紋，在平面性物體之前，是一個有距離感的空間，之後則感受不到，畫面的空間就好像一個立盒子，盒子底就是畫面空間的極限。

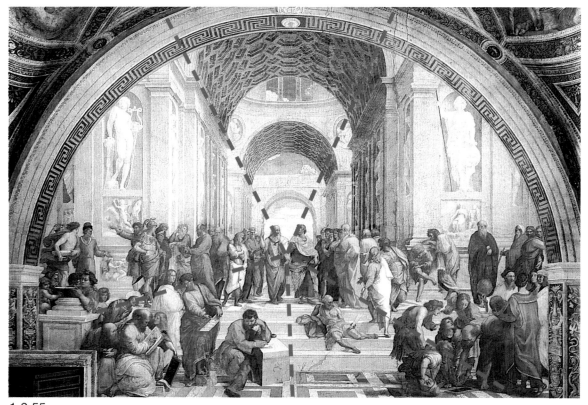

1-2-55

拉斐爾，雅典學院，1509～1510年，溼壁畫，底邊770cm，羅馬梵諦岡美術館藏。

　　自從文藝復興初期發明線透視法以來，此種固定視點的畫法主宰繪畫約500年的時間，而移動視點觀察的表現方法，給予畫者較大的自由處理畫面的構成，「畫者移動的繼時性空間」，就是畫者可以任意變換位置觀察對象，然後再把各視點的意象統合在一畫面上，如立體主義（Cubism）作品的表現；相較之下，畫者的位置固定不動，被描繪的對象則不斷地移動，畫者的視線也跟著移動，待累積一段時間後的觀察印象，統合在畫面上，稱之為「對象物移動的繼時性空間」表現法，如強調動態或帶有速度感的未來主義（Futurism）的作品。

　　「複合透視法」是指對同一物體採固定的觀察角度，對不同物體才採用不同的視點觀察，故個別形體在畫面中的造形完整，具有某種程度的寫實性再現，但整幅畫面常呈現一種不合理性的矛盾空間。抽象繪畫所表現的內容並不是外在客體的再現，空間的處理就不是三次元或是三次元以上的空間幻象，而是二次元的自律空間，即畫面本身就是空間的結構場所，這就是「抽象性的空間」，抽象繪畫代表畫家康丁斯基（Vassily Kandinsky, 1866～1944）、蒙德里安（Piet Mondrian, 1872～1944）的抽象繪畫作品，就是典型的例子。

三、工具與材料

水彩因乾得快與透明性的方便性質而被大眾所喜愛，相對的在表現的技巧方面就顯得更為複雜而多樣，技巧的表現是否得當，要依形式與內容來判定，然技巧所呈現的結果卻又與工具材料息息相關，故想要提升自己的水彩技能或畫一張好畫，必先對水彩的工具與材料有些基本的常識。

紙

水彩紙通常是由棉、亞麻、碎布或木漿等材料所製成，木漿製紙較便宜，放久易發黃或變質，且紙質較鬆軟，不耐擦洗易起毛球。好的水彩紙應由棉、亞麻或碎布所製成，酸鹼性為中性者佳。如英國華特曼（Whatman）、山度士（Saunders）、牛頓（Winsor Newton）、法國阿契士（Arches）、堪頌（Canson）、拉那（Lana）、義大利法布利阿諾（Fabriano）及日本瓦特森

1-3-1

各種廠牌的水彩紙，紙張本身的顏色略有差異，有整齊的切邊，亦有毛邊處理的紙張。

1-3-2

水彩紙表面粗細不同的紋路。

（Watson）等，都是高級的水彩紙；而福安（Fuang）水彩紙、日本水彩紙、博士紙、布紋紙及畢卡索水彩紙等為較普及的學生用紙，價格較便宜。

　　水彩紙的規格是以開數來區分：全開紙的尺寸約為43×30英寸（約112×76cm），對折後為對開（約56×76cm），再對折為4開，以此類推，最小通常可以買到8開紙。

1-3-3

　　水彩紙的厚度是以重量來計算，有磅（1b）及g/m²兩種計算方式，磅數或g/m²值愈大則紙張愈厚，價錢也就愈高，因紙張遇水會膨脹，如果紙張太薄，畫上水彩後會產生凹凸起伏的現象，使紙面上的水彩到處雜積，不易掌控畫面效果，通常選用90磅或185g/m²以上厚度的紙張較合適。

1-3-4

1-3-3～1-3-5為不同粗細紋路的紙張，其吸水量不同，顏料乾後的自然沉澱效果也不一樣，以同樣含水量的筆，施以相同速度的運筆，畫出的粗面紙張的筆觸叉裂；而細面的則平滑而完整。

1-3-5

除了單張零售的水彩紙外，美術社或文具店還有出售裝訂成冊的水彩畫本，如伯根福特（Bockingford）、蘭頓（Langton）、柯特曼（Cotman）、法布利阿諾、阿契士及福安水彩本等，且每一種高級廠牌都提供好幾種不同大小尺寸的水彩本，方便選購，也便於攜帶到戶外寫生用（4開～32開均有）。

1-3-6
阿契士及華特曼廠牌所提供各種不同厚度的水彩紙。

1-3-7
各廠牌不同尺寸的水彩畫本。

1-3-8
各廠牌出產的水彩紙,除了厚薄
及紋路的不同外,表面處理手法
各異,吸水性及顏色的附著力亦
不相同,畫面中紫藍色條紋,就
是待水彩乾後,用筆刷來回刷洗
後,所餘留不同程度的顏色結
果。

1-3-9
郭明福,湖面小船,
1995年,50×50cm。畫
一幅佳作,除了良好的
創作意念及技巧之外,
對紙質特性的了解與掌
握,可充分發揮無法單
純描繪的神奇效果,展
現出似渾然天成般的迷
人情境。

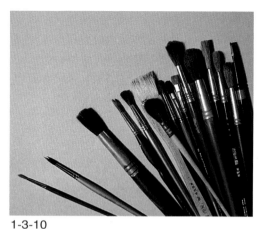

1-3-10

各式各樣的水彩筆。

筆

一支典型的水彩筆是由筆桿、筆毛及金屬套管等三部分所組成，一支筆的好壞除了要看筆桿是否挺直、套管是否堅固之外，最重要的是筆毛的材料，一般有貂毛、松鼠毛、狸毛及尼龍毛等多種，其中貂毛筆柔軟且有彈性、吸水性佳，是高級的水彩筆，尤其是純「科林斯基」（Kolinsky）做成的水彩筆，更是筆中之極品，價錢相當昂貴；尼龍筆的聚集性很強、彈性大、價格便宜，但含水量較小，作畫時顏料不易釋出。也有人喜歡用國畫用的狼毫或兼毫筆來作畫，然其峰毛較長，使用上與典型的水彩筆還是有些差異。

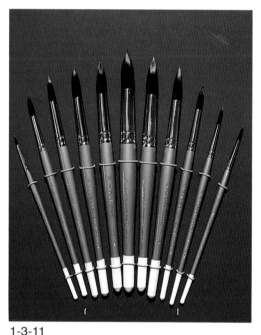

1-3-11

同一廠牌（Drawell）大小不同的水彩筆。

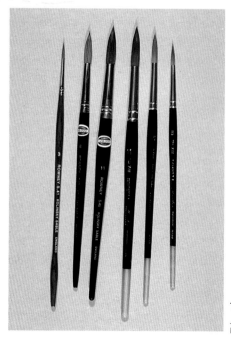

1-3-12

高級貂毛筆。

依筆的形狀可區分圓筆及平筆兩種，圓筆適合勾繪與描寫，平筆適合平塗或畫塊面。筆的大小通常以號數區分，由0、1、2…至12號或0、2、4…至22號，號碼愈小代表畫筆愈細小，反之則畫筆愈粗大，有些廠牌甚至出產24號大筆，初學者可視畫面的大小及描寫細緻與否的需求，選用4～5種不同尺寸的畫筆即可。

1-3-13

貂毛筆含水量大、彈性好，將兩支不同筆毛的水彩筆，擠去其含水後，用手掌由右向左壓擠筆毛，放開後，彈性佳的貂毛筆馬上恢復原筆毛狀。

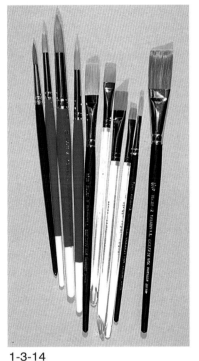

1-3-14

尼龍筆的彈性極強，價格又便宜，可做水彩筆使用，唯含水量差，不易大面積揮灑。

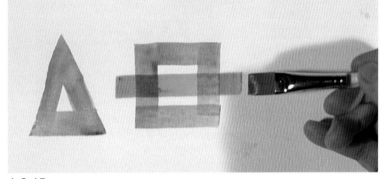

1-3-15

扁尼龍筆的完整結構，可輕易畫出頭齊尾的筆觸與方正的造形色塊。

1-3-16

以水彩筆及尼龍筆同沾取飽合的顏料，同時拖拉線條，可以清楚看出其含水量多少的差異。

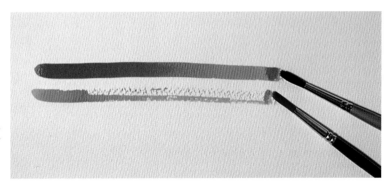

顏　料

　　水彩顏料是由色料、黏著媒劑及稀釋液等3種材料所構成。色料是由礦物性及非礦物性（動、植物）的材料所提煉；黏著媒劑以阿拉伯膠（Gum Arabic）及甘油（Glycerine）為主；水為稀釋液。

　　水彩顏料依成品分類有半流體的錫管裝或瓶裝顏料，及固體的塊狀或餅狀顏料，其中以半流體的錫管裝顏料最為普遍，初學者宜選用盒裝的（12或18色即可），以後可依個人喜好添購其他零星的單色錫管顏料。

　　顏料、水彩紙或筆都有廠牌的區別，而某些廠牌出品的顏料則區分為一般（學生）級或專家用兩種系統，專家用的顏料品質高且色系相當齊全，但價格要比一般級高出許多。

1-3-17

各廠牌半流體錫管裝及固體塊狀顏料。

1-3-18

若為專家用高級顏料，通常提供眾多顏色的選擇空間。

　　除了透明的顏料之
外，另有不透明的水彩顏
料及壓克力顏料可供選
用，這兩種顏料都具覆蓋
性，可在紙上厚塗以表現
類似油畫特有的厚重感，
當然也可加較多的水稀
釋，表現淋漓盡致的水彩
特質。

1-3-19

各廠牌盒裝水彩顏料。

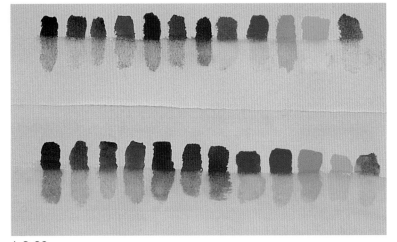

1-3-20

上下為不同廠牌的水彩紙，塗上各
種顏色，待乾後，用筆刷沾水刷洗
數次，結果顯示各種顏色具有不同
強度的染色性。

1-3-21

具有覆蓋性的不透明水彩顏
料及壓克力顏料。

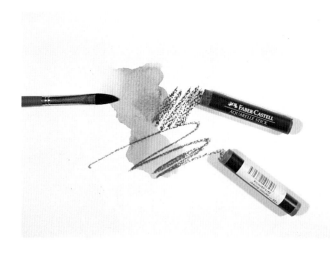

1-3-22

水性粉彩筆提供水彩表現更
寬廣的媒材選擇空間。

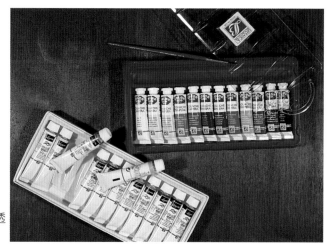

1-3-23

法國LB廠牌所生產的透
明與不透明盒裝顏料。

1-3-24

壓克力顏料擠出時，若有太多浮
油，應先用衛生紙沾去後再使用。

1-3-25

黃進龍，風景──湛藍的心境，1998年，壓克力顏料，56×76cm。壓克力顏料能表現出比水彩顏料更為濃豔的色彩強度。

調色盤、水盂

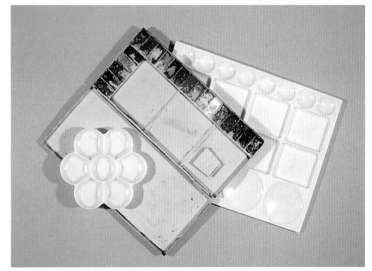

1-3-26

（由上而下）塑膠、鐵外鍍琺瑯及壓克力製品的調色盤。

調色盤的樣式很多，有單片式及兩片折疊式或三片折疊式等多種，就材質而言，有鋁合金或鐵外鍍琺瑯的折疊式用品，也有較高級的陶瓷或壓克力製品，及較次級的塑膠製品。

使用時最好依寒暖色系、明度高低順序排列，

將使用的顏料擠在盤內小凹格中，作畫完成時總多少會留下一些沒有用完的剩餘顏料，為了避免浪費顏料，方便攜帶，還是選用折疊式調色盤較佳，待下次使用前半小時，用水將剩餘的乾固顏料漬溼，即可繼續使用。

畫水彩時除了加水稀釋顏料外，亦須常洗筆以更換筆毛上的顏色繼續作畫，故裝水的容器是必備的。水彩用的洗筆容器種類很多，小型的塑膠桶、水盂、玻璃罐或奶粉罐均可，一種軟塑膠充氣式的小水袋及可伸縮燈籠水袋，用後可折疊不佔空間，攜帶方便，適合戶外寫生用。

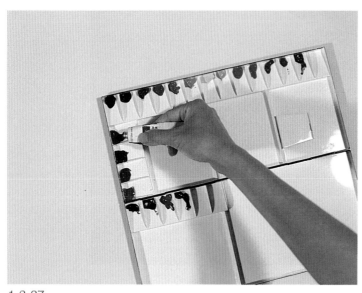

1-3-27

擠顏料時，除了依寒暖順序分列外，並儘可能將顏料擠到顏料槽外緣凹處，如此較方便保溼。

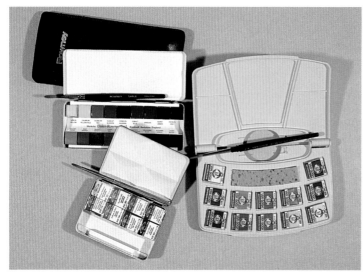

1-3-28

顏料及調色盤的盒式包裝，方便外出寫生使用。

其他工具

若是選用單張畫紙，就要使用畫板，通常有4開、對開及全開畫板可供選購，畫板的大小要與紙張的大小相配合；畫架有室內及室外用兩種，室內用的畫架較穩定，但笨重，若為戶外寫生，還是選用攜帶方便的室外用畫架，有木條做成的三腳畫架，亦有輕便的鋁質畫架。

1-3-29

氣吹式的水袋、伸縮式的水盂均方便攜帶；固定紙張的夾子或紙膠帶、吸水海綿均不可少。

抹布可以用來吸收畫筆內的含水量，亦可用來清潔調色盤，故必選用吸水性佳的棉質布料、毛巾或海綿（天然海綿更佳）。打稿用的鉛筆（HB～2B為佳）、修正鉛筆留下錯誤痕跡用的橡皮擦、固定畫紙的圖釘或膠帶，都是必備的工具。

水彩媒劑

遮蓋液（Art Masking Fluid）又稱為「留白膠」，其作用在於作畫時，有些地方想留白，或保留局部，待完成背景或底色時再處理之的功能。

畫水彩時，為求背景或底色刷塗的順暢與自然；避免因遷就某些形體的複雜，上色拐三抹四，上色之前，可以將要留白或需要保留的細節部分，塗上一層遮蓋液，待乾後，就可以大膽揮灑，以營造流通順暢

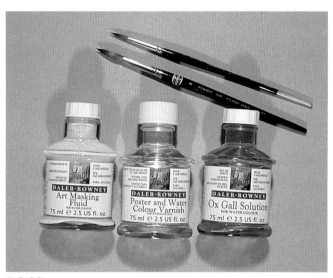

1-3-30

水彩媒劑：（由左至右）遮蓋液、畫面保護用凡尼斯及膽汁。

的背景或底色。

使用遮蓋液的注意事項如下：

1.不可將遮蓋液塗在溼的紙面。

2.必須等遮蓋液乾了之後才可開始上色，並不要使遮蓋液覆蓋在紙面上的時間太久。

3.沾取遮蓋液用的筆刷，用完後立即用含皂之水洗淨。

膽汁（Gall Solution）可以增加水彩的流動性與保溼度，方便延長紙面上彩後溼的作畫條件。水彩專用凡尼斯（Varnish）可以保護畫面，使色彩不易褪色，防止畫面變黃及抗潮等功能，使用時先將作品平放，用刷子均勻薄塗1、2層，刷子使用後立即以變性酒精清洗，再用肥皂洗淨即可。

◆遮蓋液使用方法　　　　　　　示範：楊賢傑

1-3-31

步驟1：將遮蓋液均勻刷塗在欲留白的圖案上。

1-3-32

步驟2：待遮蓋液乾透後，用水彩直接刷染底色。

1-3-33

步驟3：待水彩底色全乾後，用俗稱「豬皮」的「剝除橡皮」（Pick up Peeling）或乾淨的手指磨去即可，乾淨的抹布或鉛筆用橡皮擦亦可勝任。

1-3-34

步驟4：接著用顏色潤飾留白部分的圖文。

四、基本技法與特殊表現法

　　一幅好作品，形式與內涵要兼備，而技法則扮演相當重要的角色，尤其以水為稀釋媒介的水彩畫，或流動性大，或乾得太快，效果不易掌握，故作畫時更須講究表現技法。在水彩的基本技法中，較常見的有重疊法、縫合法、渲染法、乾擦法、平塗法、淡彩法及拼貼法等，每一種技法都有它的難度及特色，作畫時須把握題材及表現效果，選擇最適當的技法來表現。

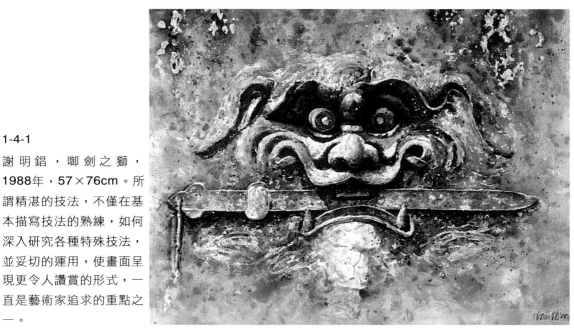

1-4-1

謝明錩，唧劍之獅，1988年，57×76cm。所謂精湛的技法，不僅在基本描寫技法的熟練，如何深入研究各種特殊技法，並妥切的運用，使畫面呈現更令人讚賞的形式，一直是藝術家追求的重點之一。

重疊法

　　重疊法是眾多水彩技法中最普遍也是最基本的技法，早在十六世紀杜勒（Albrecht Dürer, 1471～1528）的動植物水彩畫，十七世紀荷蘭畫家盛行的風景畫，以至十九世紀初期的英國水彩畫，大都以重疊法為主要的表現技法。

　　這種技法是因應水彩的透明與快乾性而產生，疊色時由亮到暗，由淺到深，由淡到濃，次第進行，也就是待第1層色乾後，再疊上第2層、第3層，以此類推直到完成。因要等先前的底色乾後再疊色，是技巧性變化較平實的一種表現技法，畫者不必太擔心時間和水分乾溼性問題，它提供較充裕的思考時間，是一種不慌不忙的表現技法。

　　重疊法因層層疊色，可以清楚呈現筆觸的構築形式，巧妙的重疊更可產生豐富的色階變化，適合表現複雜或層次分明的事物；然而這種漸次性慢慢添加色彩的技法，較缺乏偶然性，不容易表現瀟灑有力的氣魄與趣味，疊色時用筆必須肯定，不要因分面界線明顯，急著擦洗重疊的筆觸，往往造成更髒亂的畫面，且重疊次數不宜太多，以防止色彩混濁。

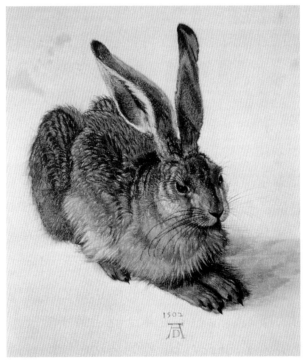

1-4-2

杜勒，野兔，1502年，25.1×22.7cm，奧地利維也納阿爾貝提那畫廊藏。

1-4-3

重疊法：先上第一色，待乾後再疊第二色，以此類推，直到完成的表現技法。

1-4-4

賴智民，學生習作。上色的先後順序明晰，由亮至暗，層層疊上，用筆肯定而直接，是重疊法的上色原則。

1-4-5

縫合法：一色色順序繪上，必巧妙的在色與色之間留下細小的白縫，為化解此白縫的撕裂色塊現象，必須讓色塊與色塊之間產生些微的色彩對流，故調色下筆的速度必須很敏捷而精準。

縫合法

縫合法有如「縫補」之意，即作畫時，要將物象簡化，以色塊構築的方式進行塗繪，每一色塊的顏色，明度或彩度均要有所變化，且色塊與色塊銜接的地方，要微妙地留下白縫，才能突顯縫合法的特色，亦可避免色塊色彩的過度匯流而混濁，或削弱了形體的分塊完成的清晰性。

縫合法所留下的銳利接縫，易使靜物看起來較為單薄，這是要靠高深的素描能力來排除，並由於是個別完成的技法，畫面的整體感較不容易掌控。

這種不修改且一氣呵成的技法，色感需敏銳，調色更要快速而精確，否則無法在彼此色塊未乾時，縫合出間隙所產生的顏色自然匯流現象，尤其去繁就簡的樣式與能力，更非泛泛之輩所能及，然這種不先潤溼紙張，不加修改或重疊的技法，能保有最高的透明度與色彩的飽和度，其晶瑩剔透與灑脫流暢的效果，是其他技法所無法企及的。

1-4-6

黃進龍，澎湖舊屋，1990年，38×51cm。雖以低彩的咖啡色塗繪老舊的壁面，縫合法的運用，每小區塊色彩均有微細的變化，且不重覆疊色的剔透效果，呈現了陽光照耀的明快感受。

　　縫合法要講求色彩自然匯流而成的變化效果，水分要充足，作畫時不宜將畫板豎直置放於畫架上，應將畫板平放或成15度左右的傾斜，使色彩稍能對流，才是合適的作畫方式。

渲染法

　　在所有的技法中，渲染法的用水量最充足，通常在著色之前先將紙濕溼，且整個作畫過程都在溼的情況下進行，所以又稱為「溼中溼」（Wet in Wet）。

　　渲染法在十九世紀以前並不多見，這當然與繪畫史的演變有關，早期的繪畫對事物形體的清晰度要求甚高，這種技法因要在溼的情況下疊色，形體與背景的色彩常會交融在一起，而不易表現明顯的輪廓，故並不普遍。

1-4-7

渲染法：不論先用水打溼再上色，或在已上色的地方繼續處理，只要是具備在溼的條件下作畫的表現方法，即可稱為渲染法。

　　　　這種適合表現雲霧迷濛或幻境朦朧情境的技法，作畫時最好將畫板平放，以避免色彩快速往下流動，並儘可能選用厚的水彩紙，減少紙張遇水後產生不規則的凹凸起伏現象，如此會讓多水狀態的紙上顏色到處積雜，難以控制畫面。

1-4-8

學生習作。渲染的背景，色調流暢淋漓，但多水的條件，不易掌握物象形體及調子的變化。

1-4-9

陳忠藏，臺北之夜，1998年，56×76cm。以簡練的筆觸、單純的色調，快速營造畫面情境的獨特風格而聞名東南亞畫家陳忠藏，繪畫技法相當深厚，渲染法「溼」的要求，正好符合其快速作畫的表現特質。

乾擦法

　　在眾多的水彩技法中均講求用水的重要性，唯乾擦法例外，乾擦法是以含水量很少的畫筆，直接在粗糙的紙面或間接在有底色的色面上乾擦，以表現事物的形體與明暗調子，營造粗糙的質感。

　　這種技法適合表現乾裂的泥地、粗糙的銹鐵或枯老枝幹，若能配合選用較粗面的水彩紙，效果會更明顯。乾擦時，可利用不同的顏色及濃度掌握物象的不同明暗塊面，當然也可以用多次重疊乾擦的方式來呈現不同的調子，唯重疊乾擦時亦須遵循乾後再上的原則，不然，連續性的乾擦，雖畫筆的含水性少，積少成多，匯集適當的水分後，自然就會失去乾擦法的形式特色。

1-4-10

乾擦法：必須在乾的條件擦染的技法，稱為乾擦法，其處理出來的調子，通常是粗糙的。

1-4-11

學生習作。樹葉及樹幹是乾擦法所表現的效果。

1-4-12

米羅，夏天，1938年，75×55.5cm，私人收藏。在紅、黃、藍的底色上，勾描各式圖樣，而不論圖案本身或背景底色，均是用平塗的技法完成，其中不見任何筆觸。

平塗法

　　所謂「平塗」就是把筆觸紋理減到最少，要求色彩簡潔而均勻，同一區塊既不做明暗的變化，也不講求筆觸的轉折變化，若以純粹上彩的技術面而言，這是最簡單的基本技法。

　　後印象派之前的繪畫，以模仿自然外象來表現藝術，在要求調子的變化之時，平塗法的可用空間不大，隨著塞尚提出球形、圓錐形及圓柱形的基本形態後，「面」的概念被加強，改變了人們對自然觀察的角度，又工業的發達及制式化的生產，這些單調、平整、堅硬、冷峻等現代工業的特質，卻成為平塗法的最佳詮釋對象，故現代畫家中常有以平塗法為主要的表現技法，如超現實主義（Surrealism）畫家米羅（Joan Miró, 1893～1983）、克利（Paul Klee, 1879～1940）、旅居紐約的我國水彩畫宗師馬白水等，均常以平塗法為其主要的表現技法。

　　較大面積的平塗時，可先用清水打溼紙面，再用排筆或扁筆，由左至右，由上而下，排排塗上，由於水分的自然往下流動，乾後就不會留下任何筆觸，以達到平整、單一的平塗法效果。當然，想用簡易的技法，表現生動或有內涵的畫面，作畫前就得在思考創意方面好好下功夫才行。

淡彩法

很多初學者剛接觸水彩時，常為了要兼顧合適的乾溼度及複雜的色彩問題，而顯得手忙腳亂，因此，若能在上彩之前，將物象的大致明暗關係處理好之後再上彩，則會變得容易掌握。淡彩法就是將表現的物象之明暗與色彩區分處理的一種基本技法，通常畫出鉛筆構圖後，就在圖上描繪物象的明暗關係，待形體之立體感等明度要素大致完成後，再敷上淡淡的色彩，因顯現物象形體量感的基本要素的明暗調子已先處理，故上彩時就會顯得輕鬆自在了。

這種比較強調明暗關係的技法，色彩的分量較不易彰顯，而容易給人「畫草圖」之感，其實調子的處理，若能細緻或巧妙，雖是淡淡色彩敷染，亦能產生佳作，即利用水彩透明的特性，將顏色塗抹在有調子的畫面圖底上，讓底色的調子與水彩的顏色相互烘托，以產生明暗與色彩共融的圖式特色。總之，用色不能過於強烈，以致全然蓋去底色的調子，而失去淡彩畫的特質。

1-4-13

黃進龍，河邊寒枝，1987年，55×75cm。淡彩法是指在有鉛筆或炭筆等調子先前處理景物的條件下，再敷染淡淡的色彩，故整體色調較為平淡，而如何擷取其特色，表現出好的作品，是值得思考的問題。

1-4-14

楊賢傑，桔梗，1997年，水彩、棉紙拼貼，38×28cm。利用拼貼的手法，營造畫筆勾繪以外的效果，可增添特別的視覺韻味。

拼貼法

　　拼貼法又稱為「裱貼法」，其字義源於法文 "Coller" 一字的拼貼（Collage），是指畫面中全部或部分由紙張、布片等材料黏貼在畫布或他類底面上，這種非正常（式）的表現技法，為早期立體派畫家常用的手法。

　　像畢卡索（Pablo Ruiz Picasso, 1881～1973）完成於1912年的「藤椅靜物」，作品中左下方的藤椅圖案並非刻畫上去的，而是用一塊印有藤編圖案的防水布，直接貼上後再處理的結果。

1-4-15

畢卡索，藤椅靜物，1912年，橢圓畫紙、油彩、繩子、印刷圖片，29×37cm，法國巴黎畢卡索美術館藏。

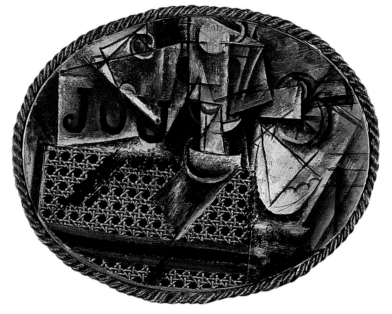

美國畫家馬哲威爾（Robert Motherwell, 1915～1991）的主要創作在1943年起從繪畫轉移到拼貼，當年完成的代表作「龐丘・維雅，生與死」，除了使用不透明水彩及油畫的塗抹與勾勒之外，還利用紙的拼貼技法（作品現藏於美國紐約現代美術館）；馬諦斯（Henri Matisse, 1869～1954）於1939年以後欲擱筆隱退，但卻繼續活躍於書籍插畫，色紙拼貼則為這個時期以後的特色，如作品「牛仔」。

1-4-16
馬諦斯，牛仔，1943～1944年，42.2×65.6cm，法國巴黎Tériade畫廊藏。

　　除了雜誌、報章的拼貼之外，影印或電腦列印的圖文均可加以應用；唯電腦列印的圖文，要注意防水的問題，這種新奇的手法，可以表現出許多直接繪畫所不容易表現的特別效果，然是否牢固、紙樣或圖文能否長久保存，均是難以逃避的現實問題。

特殊表現法

　　除了上述幾種基本表現技法之外，利用灑、染、洗、刮、壓、磨、油漬等等非筆描的方式，處理所產生的自然效果，可稱之為「特殊表現法」。因這些特別的方法所呈現的效果容易出乎意料之外，或失敗率高，或靈妙展現，為水彩的表現可能，開擴不少疆域，亦相當符合當代創作要求具有個人特色與多變新奇的訴求。

1-4-17
灑鹽巴的效果。

1-4-18
噴灑的效果。

1-4-19
砂布磨擦後上色的效果。

1-4-20
乾後砂布磨擦的效果。

1-4-21
乾後用筆洗刷的效果。

1-4-22
鉛筆尾端刮出線條的效果。

1-4-23

用刀片刮除的效果。

1-4-24

紙膠帶撕貼後上色的效果。

1-4-25

衛生紙沾色壓印的效果。

1-4-26

先上濃顏料、後上調水稀顏料的效果。

1-4-27

塗蠟後上色的效果。

1-4-28

塑膠袋壓印的效果。

1-4-29

手指沾色壓抹的效果。

1-4-30

衛生紙沾吸的效果。

1-4-31

溼時灑水的效果。

1-4-32

上色後灑色粉的效果。

　　藝術創作要講求內涵，不可「為效果而效果」，否則
會流於膚淺；故什麼畫面需要什麼效果，或什麼效果適合
表現什麼畫面或形式，則是學藝者必須嚴肅面對的課題，
尤其是特殊表現法的運用，極易產生目眩神迷的效果，如
何使其深入畫面的內涵，形式（效果）與內容相得益彰，
才是思考的重點。

1-4-33

黃進龍，影像的印象，1990年，54×74cm。噴灑與積染等特殊技法的運用，展現
不同於單純描繪的效果。

問題與討論

◎在構圖的時候，是否要在畫面中改變所見物象的位置？

◎何謂「色彩三要素」？什麼是畫面構成的三種基本元素？哪些水彩畫家常用基本元素來表現？

◎何謂「縫合法」？其特色為何？

◎請列舉不同畫家的兩件水彩作品，試著描述其筆觸的特色與差異。

◎你目前最喜歡（或擅長）哪一種基本技法？為什麼？

貳、靜物畫習作

劉文煒
「有玻璃瓶的靜物」
（局部）

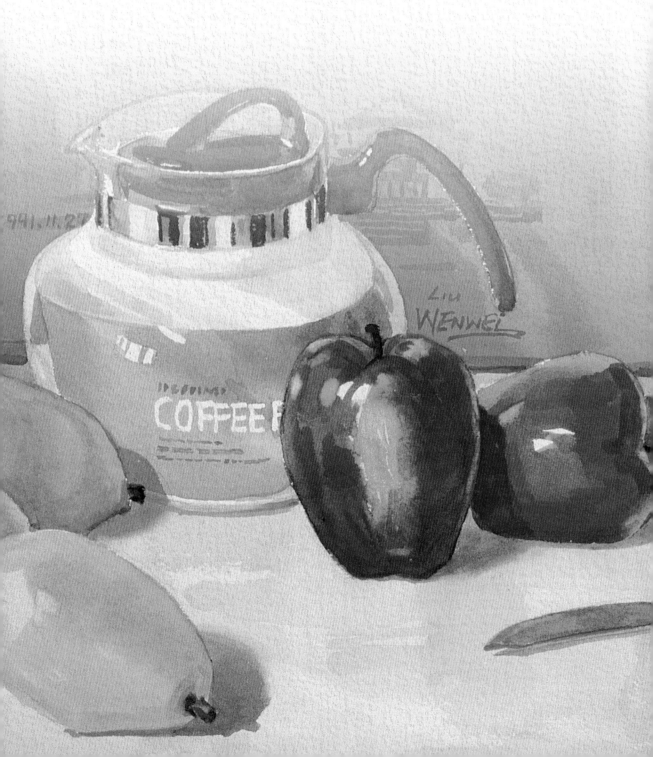

一、靜物畫概說

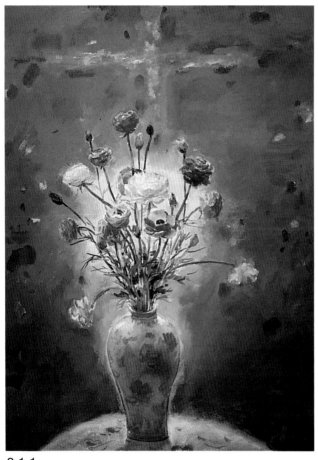

2-1-1

黃進龍，花之祭，1995年，76×56cm。在日常生活中與人們關係密切的花卉，它是賞心悅目的表徵，不論是婚宴的慶賀，或宗教祭典的誠敬，均少不了它的存在。這種花的形態在生活中扮演一種非常複雜的角色，作者以居中的構圖形式與上方隱約的十字架圖式，帶出祭典的莊嚴，而背光的調子，則烘托出一股難以言喻的神祕感。

靜物畫（Still Life）是繪畫史上重大題材類別之一，在美術史上佔有相當的分量，但在早期的美術史料中，通常是肖像畫或宗教畫背景的點綴，遲至十六世紀左右才成為獨立的題材。宗教改革以後，宗教畫在信奉新教的北歐逐漸式微，靜物畫則開始流行，並發展成幾種類型，常見有「虛空型」（Vanitas Type）、「象徵型」（Symbolic Type）及「自我呈現」等三種類型❶。上述三種類型各有其特色，「虛空型」的作品，會使觀者產生不安的情緒或生命短暫的感覺；「象徵型」顧名思義是表現形象以外的意涵，類屬形而上的繪畫；而「自我呈現」則類屬一般寫生的物象呈現。

義大利畫家莫蘭迪（Giorgio Morandi, 1890～1964）畫了許多以器皿為主的靜物畫，他在思索

❶ 見王秀雄等編譯，西洋美術辭典，臺北：雄獅圖書公司，民國71年，頁824。

真實生命客體的本質中，推演出類似的圖像風格，畫中客體的數量和種類越畫越少，甚至只剩下兩、三只容器而已，這種簡潔的日常化事物，他卻賦予了這些物體原來沒有的形而上的視覺感受；而國內著名的水彩畫家劉文煒，作品看似一般的客觀寫生，卻隱藏著作者對色彩的調和與構圖比例的均衡等秩序美感的追求。

2-1-2
莫蘭迪，靜物，水彩、紙板，15.9×21cm，私人收藏。

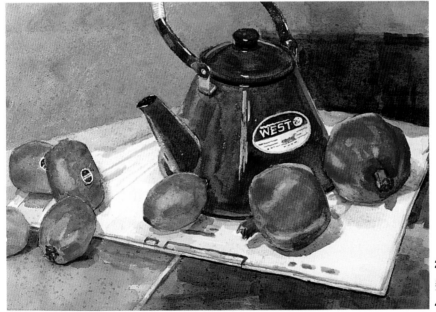

2-1-3
劉文煒，靜物，1994年，4開。

　　學習應該由淺入深，循序漸進，這樣較能達到良好的學習效果。因靜物不像人物或動物題材，它的物象形體可以固定，形體較易掌握，而其光源條件也可以由畫者自行決定，不像室外風景寫生，光源一直在變化，這種光源的恒久特性，也可以使畫者有較充裕的時間來做觀察與描繪的練習，故幾乎習水彩畫的人，大都從靜物題材入門。久

2-1-4

游榮光（香港），一對椰子，1993年，38×56cm。在描繪成實體感的物象中，畫家利用遮蓋液及灑水等特殊技法的局部運用，使畫面呈現些許輕鬆自在的灑脫。

而久之，也使很多人產生一種錯覺，以為靜物畫是最簡單、最低水平的或不具創意的題材，而急著想擺脫它，去從事風景或人物等困難度較高的題材之描繪與創作。然就習畫的歷程而言，能在沒有外在作畫環境變化的壓力下，慢慢的觀察，細心體會，從容不迫完成作品，以增加習畫的信心與成就感，是非常重要的。在這種較穩定作畫的條件下，將繪畫的根基打好之後，將所得經驗應用到較複雜艱難的題材，才是循序漸進的學習方法。

靜物的種類眾多，一般的生活用品、器具、水果與蔬菜，甚至花卉等也都列入靜物的題材，其中有色彩單一的瓷盤、石膏像（模型）、素色襯布、綠色酒瓶；有造形簡易的柳丁、蘋果、球類；而結構複雜的松果、鳳梨與民藝品，及色彩多樣的西瓜、蕃茄、大花布等等，提供了許多不同描繪難度的選擇，當然，最重要的是選擇哪些素材，用什麼技法，以表現何種精神內涵，才是創作的要旨。

二、個體練習

　　在繪畫的領域中，表現技法與繪畫的形式息息相關，古拙的技法不可能表現出秀麗的繪畫形式，同樣地，粗獷的繪畫形式不合適用細膩的技法表現。存在我們周遭的各種事物，都有其獨特的表象與特質，如何有效而直接呈現這些事物的表徵與特質，技法是決定性的因素之一。

　　為了減少表現對象的複雜性，並可就個別的物象逐一練習或臨摹體會，本單元特別提供幾種常見的物象，以圖解說明的方式，清楚呈現每一物象不同階段的處理方式。

　　然水彩技法眾多，表現性質各異，隨著不同的客體及表現的情境與內涵的差異，在技法的選擇上就必須有所更替，何況相同的果蔬或物品，在不同光照的條件下，就會有不同的視覺效果，故初學者必須從中領略表現技法的特性與內涵，忌刻板臨摹，才能對藝術表現有所助益。

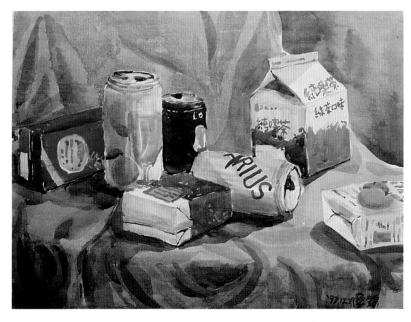

2-2-1
陳盈錦，學生習作，1998年，38×56cm。一幅成功的靜物畫，其中每一個體的描寫，通常都是可圈可點的。

柳　丁

2-2-2

步驟1：勾描輪廓，力求正確明晰，在亮面的高光處以清水潤溼，隨即用高彩度的鎘黃或鎘橙敷染，並巧妙的留下高光處的小亮點。

2-2-3

步驟2：沿著高彩度的色緣，續添加以鎘黃或鎘橙混以土黃或樹綠的中間彩度顏色，處理物象邊緣較不直接受光面的色彩。

2-2-4

步驟3：接著將第2次處理柳丁的顏色，混以更深的咖啡色或藍、紫等補色，除了降低明度之外，也可以將彩度定位在低階的層級，以表現不受光面的陰暗效果。

2-2-5

步驟4：待乾後，描繪蒂頭，修飾完成。

橘　子

2-2-6

步驟1：與柳丁同為類球體的橘子，其蒂頭附近的特殊結構務必留意，為表現橘子表面顆粒凹凸的質地，故先以鎘橙乾筆刷出肌底色。

2-2-7

步驟2：隨即用飽和的鎘橙或添加些朱紅，描繪受光面的色彩，並保留局部高光處的不規則亮點。

2-2-8

步驟3：以鎘橙、土黃或生赭，混以樹綠或胡克綠描繪暗面，在明暗面交接處，敷以帶有焦赭的較暗調子，以強調明暗轉折面的立體感。

2-2-9

步驟4：待乾後，以重疊法方式，用生赭及胡克綠表現橘子表面凹凸的質感，並修飾蒂頭的凹凸結構。

芭 樂

2-2-10

步驟1：與柳丁、橘子同為類球體的芭樂，具有更大不規則凹凸的表面結構，以樹綠加鎘黃擦染受光面。

2-2-11

步驟2：增加原色彩的飽和度，塗繪受光面，需保留部分亮點，再以生赭或岱赭混胡克綠敷染暗面。

2-2-12

步驟3：為表現較強烈的凹凸表面質感，待底色全乾後，以胡克綠混岱赭直接重疊出凹凸的效果。

2-2-13

步驟4：待八分乾時，再做第2次重疊以強調其表面特質，並以深褐混胡克綠修飾蒂頭完成。可以比較柳丁、橘子及芭樂等三種不同質感的類球體水果的表現技法之差異。

胡蘿蔔

2-2-14
步驟1：根圓柱形的胡蘿蔔，具有尖尾粗頭的結構，勾描輪廓務必掌握其特質，並標示明暗區分面。

2-2-15
步驟2：在柱形的中上受光部位，潤以清水，隨即用朱紅混少許鎘橙敷染亮面，需保留部分泛光的效果。

2-2-16
步驟3：再以鎘紅混岱赭或焦赭敷染暗面，並轉換筆觸方向，上下半圓式的填加，以表現在規律的柱形結構中的一些自然變化的起伏體態。

2-2-17
步驟4：待乾後，以生赭及深褐修飾蒂頭完成。

香　蕉

2-2-18

步驟1：與胡蘿蔔同為柱狀結構的香蕉，因彎曲的造形及類似多平面所組成的柱狀關係，形的勾描難度較高，要注意香蕉果條前、中、後的轉折所引起的透視變化。

2-2-19

步驟2：用鎘黃為主色，混樹綠及鎘橙分別敷染香蕉果條的前後端及中間部位，以表現自然生態的顏色變化。

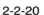

2-2-20

步驟3：用土黃、生赭及岱赭描繪蒂頭，並點綴表面的咖啡色斑點。

2-2-21

步驟4：待乾後，局部重疊以表現香蕉半塊面柱狀的特質，並加深暗面的調子，以區分香蕉果條的各自構築性。

葡　萄

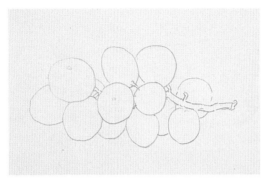

2-2-22

步驟1：成串的葡萄，粒粒都可能顏色各異，加上表面菌化的粉粉色澤，色彩處理頗為複雜，故輪廓勾描務必潔淨明確，以減少著色時還要兼顧形的困擾。

2-2-23

步驟2：從前面焦點顆粒著手，以紫色混以玫瑰紅或樹綠，以表現生熟度各異的葡萄色彩。

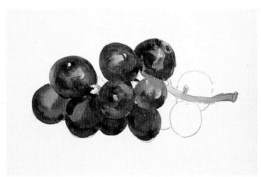

2-2-24

步驟3：接著用較單純的紫藍色或紫紅色敷染次要的葡萄顆粒，果梗則以樹綠混岱赭為底色。

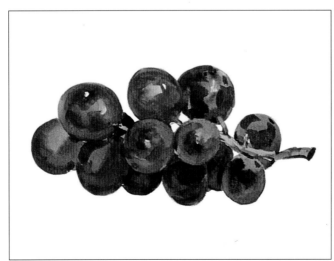

2-2-25

步驟4：以更深的紫色或咖啡紫，修整前後顆粒的層次，並用樹綠混焦赭修飾果梗完成。

鋁　罐

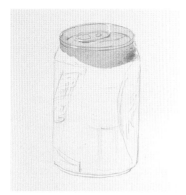

2-2-26

步驟1：在完成鋁罐的輪廓後，最好將其表面主要的圖案或文字約略標出，以方便著色，尤其是低明度的底色配以高明度的圖文時更需留意。

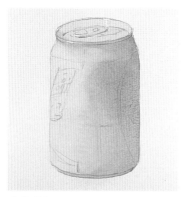

2-2-27

步驟2：用淺灰色系畫出罐身的明暗結構關係。

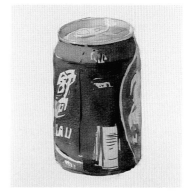

2-2-28

步驟3：以鈷藍、群青分別敷染罐身的受光與不受光的藍色面，而右側邊的綠底色則是用胡克綠混焦赭的低彩度色系描繪。

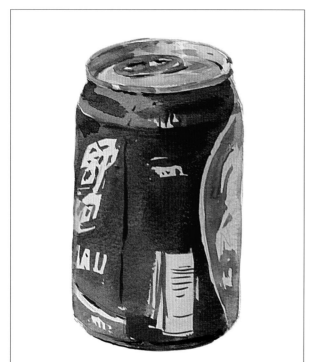

2-2-29

步驟4：強調緣口並以不同明度的灰調表現拉環。

啤酒罐

2-2-30

步驟1：勾描輪廓及主要圖文後，以灰色系從上而下敷染。

2-2-31

步驟2：為表現高反光的質感，某些部位的底色明度可降低些，而保留白的部分則將作為高彩度的圖文之用。

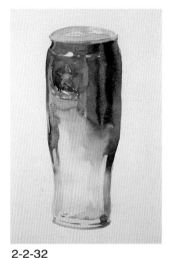

2-2-32

步驟3：以鎘橙描繪圖文後，繼續用藍紫、靛青、玫瑰紅及深褐等混色敷染出柱體的結構與反光。

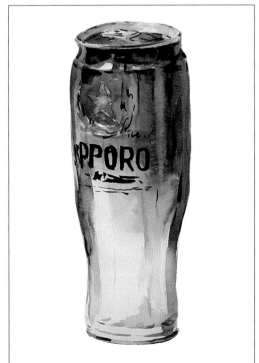

2-2-33

步驟4：藉由局部的條面色塊重疊，表現柱體罐身表面約略可見的平切塊面，並書寫上黑色的文字，緣口上的拉環處理方式與鋁罐同。其高反差的對比調子，更能適切地表現不銹鋼質地的亮麗效果。

銀色的鋁箔包

2-2-34

步驟1：用藍紫、胡克綠及焦赭所調製的灰色由上而下敷染，除封口標籤及面與面的轉折邊緣的反光處外，均塗上一層灰調。

2-2-35

步驟2：暗面的色彩則加重了焦赭的比重，而明暗轉折面則添加土黃混岱赭的暖調，以表現高反光物易產生明顯的映色。

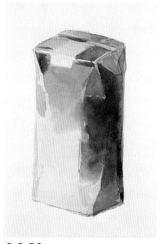

2-2-36

步驟3：再次疊染，表現鋁箔包拆封的特色，並加重上下的底色差異，以表現來自物體所置桌面的反光。

2-2-37

步驟4：修整局部，勾繪圖案，作品完成。這種高反差的銀質物體，其主要的明暗變化，並非全由體面是否直接受光而定，更可能受到一些次要的映色或反射光所影響，故少有理式的技法套用，描繪時更需用心觀察，才能表現其特質。

三、襯布表現

在一幅風景畫中，路面、草原、湖波或山丘，都是推展空間的重要元素；換成靜物畫，果蔬或器物放置的襯布，則成為空間表現的最佳代言人，其間只是風景畫的大空間與靜物畫的小空間的差異而已。

石膏之白，易充分反映形體塊面的不同明暗，為素描練習的良好對象，故起初練習襯布課題時，最好選擇純白的素色襯布，方便觀察皺摺的樣式與結構起伏的明暗調子變化，待對襯布的基本結構有所了解與體悟之時，再選擇條紋布、格子布或大花布來練習，屆時，不僅可以利用襯布在靜物畫中推展空間，甚至可以把襯布當作畫面主題，呈現摺紋多變，或質地輕柔飄逸的襯布靜物畫。

白色襯布雖較能充分呈現明暗調子，幫助初學者清晰觀察其結構與調子的變化關係，但在國內普遍不鼓勵使用黑色與白色的情形下（有人認為使用黑與白易使畫面色彩灰拙），常見有同學用藍色或咖啡色來代

2-3-1
學生習作。在畫完襯布的明暗調子後，填加紅、藍條紋，要注意在畫面上所營造的結構特色，而畫出條紋寬窄、走向與明暗變化，力求條紋的起伏與襯布底色合一，才不會使條紋與襯布脫節。

替灰，其所畫出來的襯布當然不可能是白的，而是藍色或咖啡色的襯布。

若是用藍色（或其他色彩）取代黑（灰）來描繪白色的襯布，亮面之處，顏料調水要多，才能提高明度，以表現受光面之亮，反之，則濃度必須加重，降低明度以表現暗面之調子，但這種作法卻無形中加重了暗面的彩度，使之顯耀而不穩定，造成怪異的色彩感覺。故堅持不用黑、灰、白等中性色畫白色襯布時，應活用補色系所調出的類似灰色調代替，才能表現出襯布白色的效果。

2-3-2
學生習作。素描能力較弱，對襯布的結構特質認識不清，是難以畫出有效而清晰的襯布皺摺。

2-3-3
學生習作。襯布之白的感覺清明，唯對立體結構把握並不太確實，而削弱了襯布條紋的視覺效果。

2-3-4
學生習作。良好的襯
布表現，即使其中僅
放置一兩個小東西點
綴，依然可以是一幅
靜物佳作。

2-3-5
學生習作。以乾擦的筆法表現襯
布條紋，雖不合襯布柔細的客觀
特質，但正確的明暗與結構，依
然可以呈現出襯布的整體感。

2-3-6
學生習作。濃豔的條紋色彩，
可以增加明視度，提高觀者視
覺的吸引力，但整體趨一致性
的強度描繪，感覺稍生硬。

四、作品示範

（一）靜物習作（學生習作）　　　　　　　　示範：王筑儀

◎媒材：<u>牛頓 Cotman</u>水彩顏料，<u>日本</u>水彩紙

◎尺寸：38×56cm

◎綜合說明：

　　靜物習作題材的選擇，最好有大小、形狀與色彩的差別，如此構圖及顏色的鋪陳較有變化，容易表現。

　　碗盤類的器皿靜物，除了本身單一個體的性質外，還具有組叢的功能，在其上隨意放置3、5個小東西，這些均會被歸類成同組的感覺，是構圖上搭配成主群或作為陪襯主體之副主群的良好靜物，初學者可加以運用。

　　除了課堂上課靜物由老師安排外，有機會初學者應自己練習安排，通常選擇4～7種不同大小、形狀與色彩各異的靜物，配成一組靜物，如此實物式的安排，間接達到構圖能力的養成。

◎步驟：

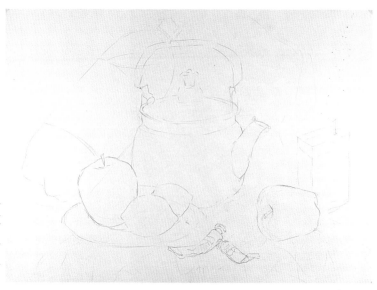

2-4-1

步驟1：以2B鉛筆打稿，注意主從的聚散關係，先將主體（水壺及磁盤上水果）安排在畫面偏左的位置，並在右邊配置蘋果及鋁箔包以求取構圖的均衡。

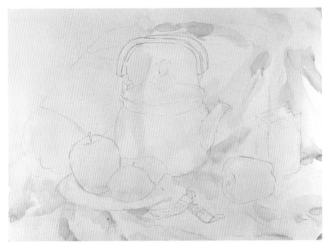

2-4-2
步驟2：打溼紙張，隨即用米黃色染底色，以追求統一的色調，利用紙溼的條件，繼續渲染襯布的底色，重疊出簡單的襯布皺紋。

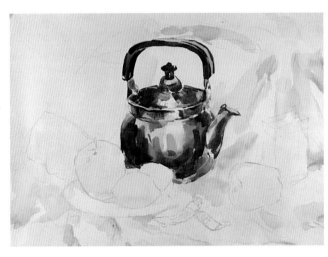

2-4-3
步驟3：最高反差調子的水壺先上色，以岱赭、土黃、樹綠、深褐等色，調混縫合出色彩多樣的水壺。

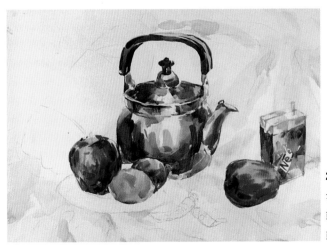

2-4-4
步驟4：接著畫主體的蘋果和檸檬，以較高彩度的色彩敷染受光面，注意立體轉折面的色彩差異。





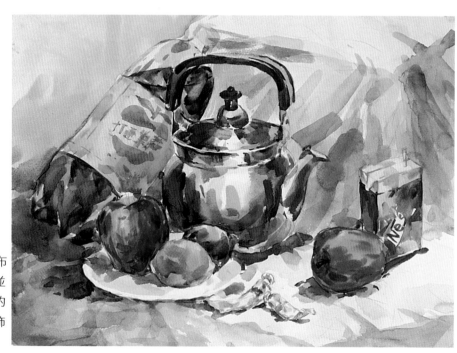

2-4-5

步驟5：處理大的寶特瓶，因其處於遠景位置，不可描繪過度，以免失去其配角之要求。並依光照的條件，區分鋁箔包各個不同面的明度差異，以表現出立體感。

2-4-6

步驟6：再次處理襯布皺紋的變化調子，並選用類同皺紋暗面的色調勾繪影子，修飾細節，完成作品。

（二）有茶壺的靜物　　　　　　　示範：劉文煒

◎媒材：梵谷水彩顏料，阿契士水彩紙

◎尺寸：31 ×41cm

◎綜合說明：

　　在一張靜物畫中，通常會配置不同造形與色彩的東西，且體積亦有大小之分，作畫之前將從現實的環境中取得之事物，擺設成作畫時描寫或表現的對象，因大多數初學者在描繪時，都不習慣更改視覺所見物象的大小或配置組合關係，故擺設靜物時，儘可能選取適合畫面構圖需求的事物。

◎步驟：

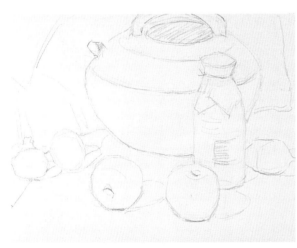

2-4-7

步驟1：以2B鉛筆構圖，此時要注意畫面中茶壺、小酒瓶、蘋果及檸檬大小的配置關係，小酒瓶上的標籤大小位置並不是依照實有的標籤樣式描寫，而是考慮畫面構圖均衡的需求而定，並留意水果頭尾走向的動勢與彼此間隔距離的差異變化。

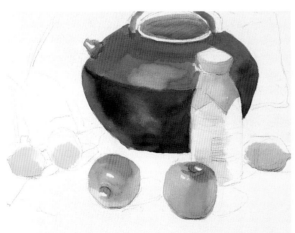

2-4-8

步驟2：先畫最暗的大茶壺，以確定畫中最低明度要素，此時不要將整個大茶壺畫完，保留部分待上背景底色時一起處理，以追求色彩的統整感。接著再畫高彩度的蘋果及其他東西，在畫面中7個東西的大小，均以上色而較能看出其輕重配置是否得宜，且不是很完整的個別設色之情況下，若畫面需要，形體大小還保有調整的彈性。

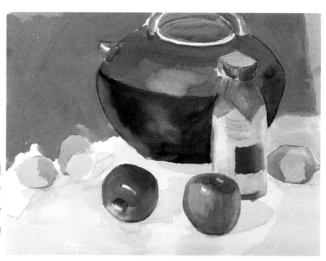

2-4-9

步驟3：採用低明度的紫色背景，以削減畫面中茶壺過大的體積感；以黃紫作基本色調，趁桌面襯布底色未乾時，繪上物體的映色及副影子（映色可增加物體與桌面的相互關係）。

2-4-10

步驟4：接近黑色的暗調子茶壺，受光與不受光之調子感覺很類似，不易區分明暗，此時作者用寒暖色加以區分，即受光面為暖色，不受光面為寒色；小酒瓶封口包裝紙的彩度加重些，添加紫色襯布的二次色，並修整茶壺的局部色調，以營造茶壺與襯布背景間的融合感。

2-4-11

步驟5：為了表現小酒瓶的受光面為最亮的米黃色部分，將小酒瓶周圍的桌面襯布的明度壓低些，如此更能區分立面（小酒瓶）及平面（桌面襯布）的受光值差異。

2-4-12

步驟6：添加右下角之配件，使整體感更為均衡，添加襯布條紋，修飾細節，作品完成。作者重沉的筆法中帶有古拙味，不華麗輕飄，渲染、擦洗、縫合或重疊等技法並用，以中彩度表現出的裝飾味更顯高雅而耐看。

（三）蝴蝶蘭

<div align="right">示範：黃進龍</div>

◎媒材：<u>霍爾班</u>（Holbein）水彩顏料，<u>立可得</u>（Liquitex）壓克力顏料，水彩紙

◎尺寸：4開

◎綜合說明：

　　在<u>中國</u>繪畫史中，花鳥畫和人物畫、山水畫是一樣重要的類別；但在西洋繪畫史中，花卉畫並不同於人物或風景為繪畫的主流，有時候只是被提出來作為很小的繪畫題材類別的研究，或歸納在靜物畫的類別之中。

　　花卉具有類似靜物「靜」的特質，適當初學者慢慢作畫或描寫，然而花卉展開狀的生態結構是相當複雜的，它不同水果球體狀的簡單結構，故描繪時，盡量把握整體的感覺，以簡化的手法表現其鮮麗的特質較為合適。

　　作畫之前要先仔細觀察其生態結構與特質，並從各種角度領略其自然生命成長的不同態勢，作為取景構圖時的補充資料，以豐富花卉形態構築的視覺內涵。

◎步驟：

2-4-13

步驟1：花朵為本作品的主體，它應該配置在畫中合適的位置，為求取形象以外的畫趣，構圖時不須對複雜的花朵一一勾描，並由主花開始畫起。

2-4-14

步驟2：畫了1、2朵主花後，即開始渲
染底色，此時選用花的紫紅色調來渲
染，以暗示花朵叢叢的感覺，虛實呼
應的表現方式，以增添綺麗的效果。

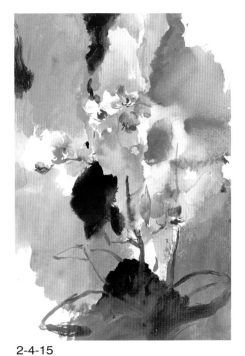

2-4-15

步驟3：以花叢粉紅色為參考主調，用
區塊鋪陳的方式，渲染背景，並適度
的留白，作為主體高明度花卉與背景
的呼應關係；趁底色未乾時，大筆勾
繪出葉片。

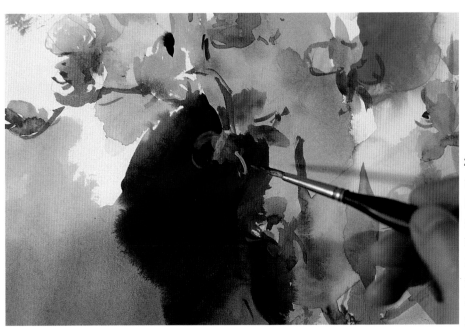

2-4-16

步驟4：在掌握大體
的色調之後，開始
描繪局部的細節，
或重疊或縫合花朵
之外，在低明度底
色中的花朵，則用
不透明的表現方
式。

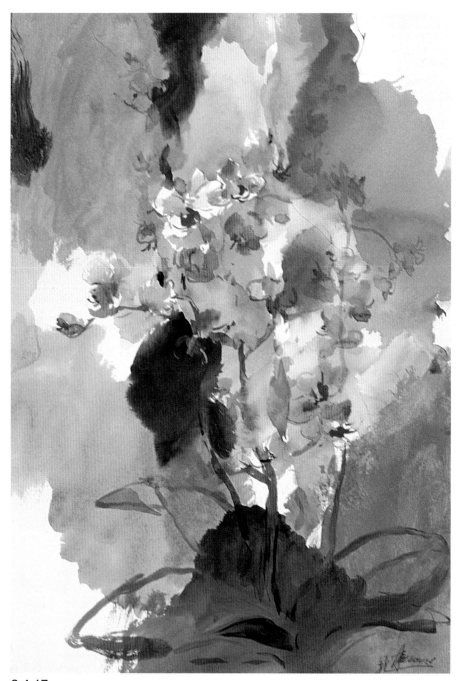

2-4-17

步驟5：除了紫紅色的部分外，偏左或偏右的紫藍或灰白色調的背景中，亦勾勒些許花朵，使主體的節奏度可以抒展開來，作品完成。修飾細節時，不得刻畫過度，以避免破壞整體的寫意趣味。

問題與討論

◎請列舉一位水彩靜物畫家，並說明其作品的特色。

◎畫條紋襯布時，是條紋先畫，還是襯布先畫？其優缺點為何？

◎有哪些調色方式，可以表現白色的物體？

◎你目前最喜歡畫的靜物是什麼？蘋果、香蕉、球鞋、運動飲料
罐、Kitty貓？或是……，為什麼？

◎你認為最難畫的靜物是什麼？鳳梨、苦瓜、不銹鋼杯、飲料
罐？或是……，為什麼？

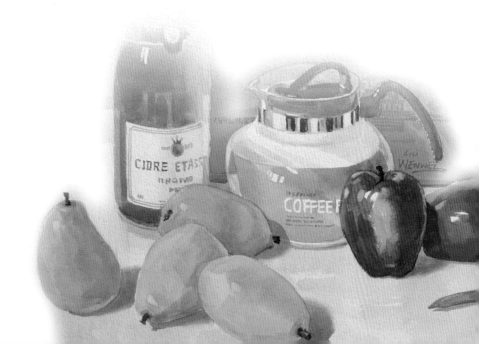

參、風景畫習作

郭明福
「湖畔的山桐子」
（局部）

一、 風景畫概說

　　從十五世紀起，歐洲的水彩畫已初具規模，但作為一種正式媒材的繪畫藝術類別而言，要到十八世紀時代的英國，水彩藝術才漸趨完成。

　　德國藝術巨匠杜勒在其習畫階段就以水彩作動物畫、植物畫和風景畫；而北歐的法蘭德斯畫家范戴克（Anthony van Dyck, 1599～1641）亦曾為英國水彩畫樹立榜樣，即一般觀念認為英國水彩畫是導源於歐洲大陸的影響。除此之外，十六、七世紀英國地形風土畫家的活動，是英國水彩畫的重要傳統，這種內容上具有記錄性質特點，技巧上以墨水素描為主，而略敷色彩的淡彩畫，可說是水彩風景畫的原始形態。❶然水彩領域的開拓，技法的

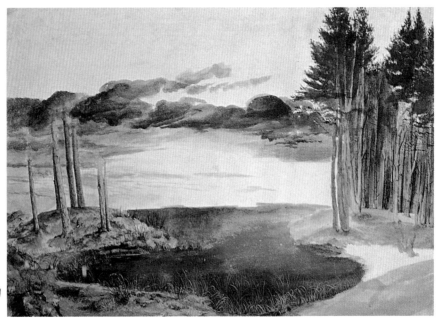

3-1-1
杜勒，林中池塘，
1495～1497年，
25.6×36.8cm，
英國倫敦大英博物
館藏。

❶ 見劉汝醴、劉明毅編著，英國水彩畫簡史，上海：上海美術人民出版社，
　1985年，頁4～5。

探索，及表現形式的完成，不得不歸功於十八、九世紀英國水彩畫家的努力，直到現在，還沒有一個國家能像英國那樣巧妙使用水彩作畫，水彩的透明、溼潤與輕快的特色，彷彿特別適合描繪英國多雨、多霧的自然環境，使英國的水彩藝術大放光芒之外，尤其水彩風景畫更佔有了十八、九世紀美術史的一席之地，不論是桑德比（Paul Sandby，1725～1809）、科任斯（John Robert Cozens，1752～1809）、吉爾汀、泰納、波寧頓或柯特曼，每一位十八、九世紀的英國水彩畫大師，均有相當多的水彩風景畫佳作傳世。

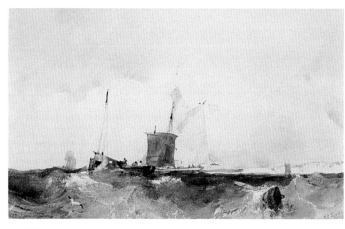

3-1-2
波寧頓，離開英吉利海岸，1825年，14.1×23.1cm，匈牙利布達佩斯美術館藏。

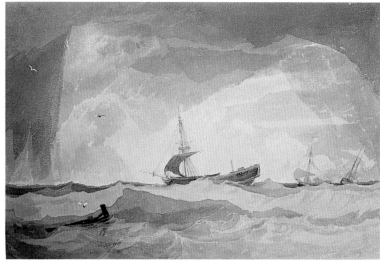

3-1-3
柯特曼，折毀桅桿的帆船，1807年，19.8×31cm，英國倫敦大英博物館藏。

在從事一個階段的水彩靜物練習，或有了水彩畫的基礎之後，可以進一步畫水彩風景畫，做更豐富的繪畫探索，幫助繪畫生命的成長。

其實畫風景畫和靜物畫之間是有許多相通的地方，從主題（體）的選擇、構圖的安排、上色的順序，由淺而深，逐步完成的製作過程是類同的，所以有些名家認為風景畫就是如同放大的靜物畫。

在主題的選擇或構圖的安排，風景畫較為複雜，因桌上的靜物通常是經由畫者（或老師）安排放置，物象的組合已經過初步的篩選；而風景中的一切事物，大都自然存在那裡，如樹叢、小溪、高樓，或飄然而下的秋風落葉，甚且場景無限寬廣，故面對如此複雜的「風景」時，畫者必須清楚自己因何而畫的動機，及欲表現的內容主題，才不會使所描繪的畫面無著力點，顯現不出內涵。初畫之時，最好能針對同一景物，作不同的構圖練習，在「取捨」能力方面下些功夫，對往後的水彩風景創作必有很大的助益。

3-1-4
黃進龍，湖邊風景，1991年，13×18cm。

3-1-5

黃進龍，拱橋（西湖），1991年，13×18cm。以輕鬆自在的神情，面對大自然的風景，使寫生成為一種生活享受，在小巧的畫面上點染揮灑自然的炫麗，不僅所需時間不長，更能彰顯水彩媒材的飄逸與流暢。

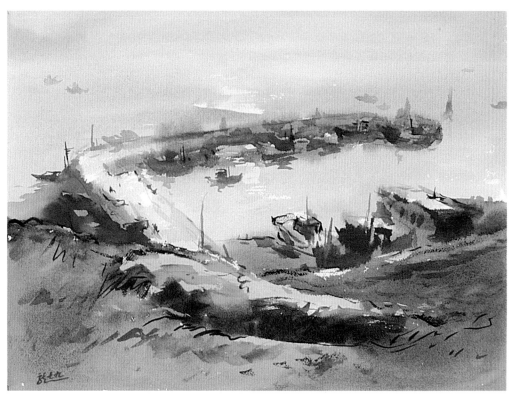

3-1-6

黃進龍，望安漁港，1990年，38×50.7cm。作者以多水來渲染晨間的薄霧；平整的海天一色，以呈現剛甦醒的清早寧靜，雖看不清遠處的旭日東昇，港岸邊暖陽的映影，已帶出白畫漁港所潛藏的無限活力。

3-1-7

黃進龍，翡翠灣小漁港，1990年，21×29.5cm。16開左右的小畫面，使
現場寫生變得輕鬆自在。

　　既然是室外的風景寫生，畫者就必須面對那使自然更
多采多姿的變動光影，要如何快速有效掌握自然或自我感
覺的真實，並不容易，除非利用相機拍成照片後，回到室
內完成，但這又容易描繪成「照片式」的圖畫，故寫生時
現場的臨場感之感受與創作經驗的累積，是能否畫好風景
畫的重要因素之一。

　　戶外的風景寫生，兼具趣味及挑戰性，隱約變動的自
然光影，行走的人群或穿梭的車輛；刻畫鄰家的圍牆時，
突然跳出一隻白貓，佔據牆角，用尖銳的目光環顧四周；
而一場急時雨，會使牆角的小花草更顯翠麗、生命盎然，
但也有可能讓畫者措手不及，使快完成的作品因此「泡
湯」，故作畫前的器具準備，作畫地點與天候之考量，均
相當重要，且室外作畫時間不宜太長，故畫幅不宜太大，
通常以4～8開紙張最為合適。

3-1-8

楊賢傑，芳草，1998年，15×35cm。即使是校園中的一隅，或山林小徑旁的花草，
這些日常生活中接觸平凡的事物，只要畫者能真情投入，細心刻畫，依然可以是幅水
彩佳作。

3-1-9

黃進龍，陽光・白牆，1998
年，56×37cm。

　　若是想畫大畫，重新構築嚴謹或細緻的畫面時，現場寫生則不太方便，畫者可先到不同的地方，收集相關景點物象，並醞釀情境於胸中，回到畫室，再將資料重整，構築想要表現的畫面，由於不受外在環境的變動干擾，可畫對開、全開，甚至2全開以上的大作；也可以用數十小時的時間，刻畫細緻動人的畫面或風景系列作品。

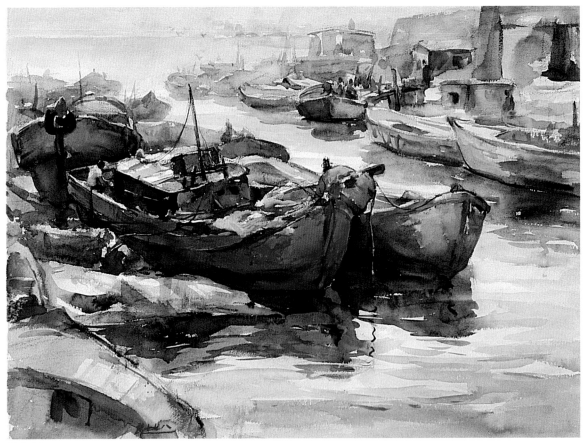

3-1-10

黃進龍，海風吹過的灣流小船，1989年，59×81cm。2開或2開以上的畫面，處理所需時間較長，不適合現場寫生，宜將資料收集後回室內完成之。作者用岱赭調以樹綠或天藍，以棕色系的中性主調，彰顯海風吹襲下，日晒雨淋的漂泊船隻的歲月美感。

二、單色繪畫練習

多數人認為「素描是一切繪畫的基礎」，故勤練素描是建立水彩繪畫基礎的重要方法之一。

雖然大自然的事物五彩繽紛，但作為物象具體呈現的視覺要素而言，其實只有明暗的變化而已，也就是所謂「調子」，而素描就是以「調子」為主來表現一切事物或圖像的繪畫，除了可以用調子來呈現物象的形體結構與質量感之外，亦可利用明暗的變化，來構築畫面的情境與節奏，故極力追求犀利而精確圖像的古典主義（Classicism）大師安格爾（Jean-Auguste-Dominique Ingres, 1780～1867）就認為：「素描包含了色彩以外的一切。」

單色水彩繪畫就是將事物外表的複雜色彩去除，以物象的明暗為觀察表現的重點，使初學者作畫時，能避免陷入既要掌握造形與明暗，又要兼顧彩度與色相的混亂情況之中。這種只加水稀釋以控制明暗，或選擇2～4種不同明度的同色系水彩單色繪畫，塗繪色調簡易而輕鬆，是良好的入門表現方法，除了風景畫之外，靜物畫，甚至是單色的個體練習，也都合適利用單色水彩練習。

一般單色繪畫練習多選擇棕色系來進行，因為棕色系屬於中性色，感覺比較安定沉穩，土黃、生赭、岱赭、焦赭及深褐等色，明度高低有別，方便作為棕色系單色繪畫練習選用。

單色風景習作（學生習作）　　　　示範：吳盈慧

◎媒材：牛頓Cotman水彩顏料，日本水彩紙

◎尺寸：4開

◎綜合說明：

　　　　單色風景是以明度的要素表現物象的結構，場景的空間、賓主的輕重節奏，當然也可以營造畫面的情境，本幅作品是舊村落的一隅，採用棕色系除了是較為安定的中性色考量，更是「陳舊」色彩的表徵，為了能適度增加棕色畫面的顯耀，本習作還選用較具暖調特色的印第安紅，作為點染畫面中心使用。

◎步驟：

3-2-1

步驟1：將場景用2B鉛筆勾描在紙上，留意屋簷下的柴堆及手推車的輪廓，因這些將是畫面的視覺重心。

3-2-2

步驟2：用水打溼紙張，以土黃、岱赭或焦赭，調以多量的水，渲染出淡淡的底色。

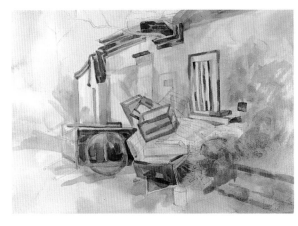

3-2-3
步驟3：以焦赭處理屋簷及手推車的暗面，以土黃及印第安紅點染右前方的壁面窗戶及柴堆。

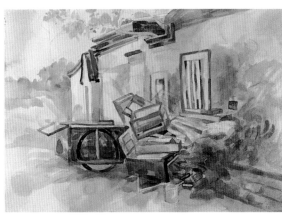

3-2-4
步驟4：以焦赭調混多量的水，淡淡點出遠處的樹叢，上端的中景樹葉則以中彩度的岱赭描寫，並刻畫出柴堆的立體面及木條堆置的感覺。

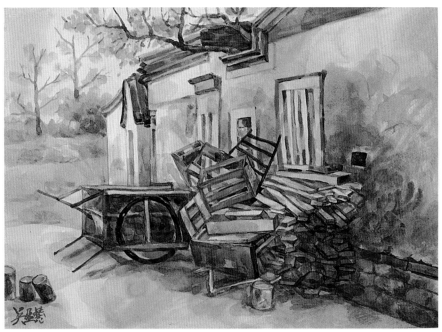

3-2-5
步驟5：修整屋簷的結構、推車的手把，且更清晰地刻畫柴堆木條的陳置關係，並在畫面左下方加些小桶罐，以平衡畫面左輕右重的缺點，簽名後，作品完成。

三、作品示範

（一）澎湖古厝（學生習作）　　　　示範：夏君婷

◎媒材：<u>牛頓水彩顏料</u>，<u>日本</u>水彩紙

◎尺寸：4開

◎綜合說明：

　　畫風景寫生最好能到現場作畫，因現場情境的臨場感最為真實，若有所不便，退而求其次的作法是畫者儘可能親臨現場，拍取自己喜歡的景物照片，再回到畫室加以完成。

　　將事先準備好的照片資料（不限定只能用一張），依據自我要表現的內容及構圖需求，或照客觀實景描寫；或主觀重組物象景色，結合親臨現場時的真實感受，較能重現一幅生動的畫面。

◎步驟：

3-3-1

步驟1：以2B鉛筆勾描輪廓，將視覺重心的深咖啡色門置放於中間偏下的位置，使構圖在均衡中富有變化。

3-3-2

步驟2：以水染溼紙張，隨即用一吋毛刷調土黃及鎘黃染出米黃色底的壁面，待半乾時繼續以暖灰色疊染，使調子的變化豐富。

3-3-3

步驟3：以岱赭、朱紅混土黃勾
染磚紅部分。

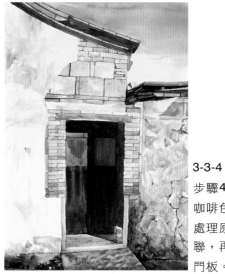

3-3-4

步驟4：接著處理暗調的
咖啡色門，以高彩度優先
處理原則，先畫紅色的紙
聯，再敷染暗調的咖啡色
門板。

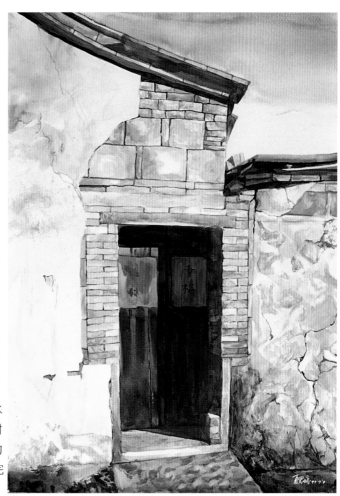

3-3-5

步驟5：修飾畫面左右兩旁壁面白灰色水
泥面的龜裂質感，強化屋簷日照的強烈對
比，並進一步修飾視覺焦點——咖啡色的
門——的細節，以增加其份量，作品完
成。

（二）春雨 — 東北角海岸　　　　　示範：黃進龍

◎媒材：牛頓水彩顏料，<u>林布蘭</u>（Rembrandt）專家用水彩紙

◎尺寸：26 ×36cm

◎ 綜合說明：

　　<u>臺灣</u>四面環海，以海景作為寫生的景色相當方便，不論是湛藍的海洋、拍打岸邊的浪花、錯落的岩石，及綿延曲折的海岸線，在在是入畫的好題材，深遠的寬闊空間，伴隨海風徐徐而來節奏有序的浪濤聲，也構築出一個美好的作畫環境，讓畫者在捕捉自然景致之時，亦領略它的美好與悠遠。

　　因為作此畫當時的天氣看來不是很穩定，隨時可能下雨，故決定以寫意的表現方式，擬於較短的時間完成作品。

◎ 步驟：

3-3-6

步驟1：以2B鉛筆勾描輪廓，將畫面的重心部位置放於畫面中間偏下的1/3處，以求取平遠式的平穩構圖，並用斜線標示暗調。

3-3-7

步驟2：用藍紫、焦赭及生赭，或多或少地調混成暖色系的灰調，以充足的水彩含量，由上而下染出具有細微色調變化的天空。

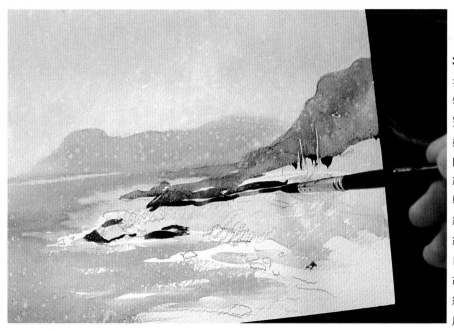

3-3-8

步驟3：為求不同明度物象色彩的融和，在畫完遠山及海面後，用岱赭、樹綠刷出岸邊石塊的受光面，隨即用胡克綠、靛青及焦赭，勾繪較近的山巒及岩岸上的綠色植物。此時天空已經開始飄下毛毛細雨，由於飄下的雨滴很小，故決定繼續作畫，放棄細節勾描，以大筆寫意處理。

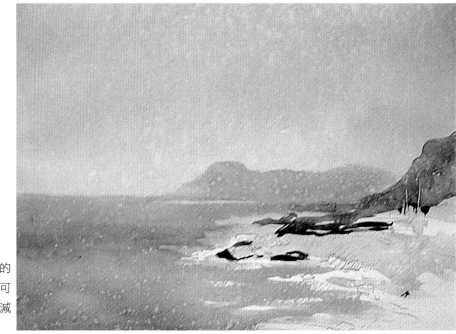

3-3-9

步驟4：為減少飄雨的
過度干擾，作畫時儘可
能讓畫面完全直立，減
少雨滴滴灑的機率。

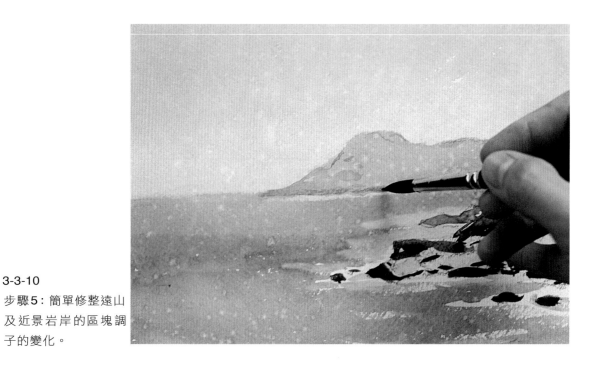

3-3-10

步驟5：簡單修整遠山
及近景岩岸的區塊調
子的變化。

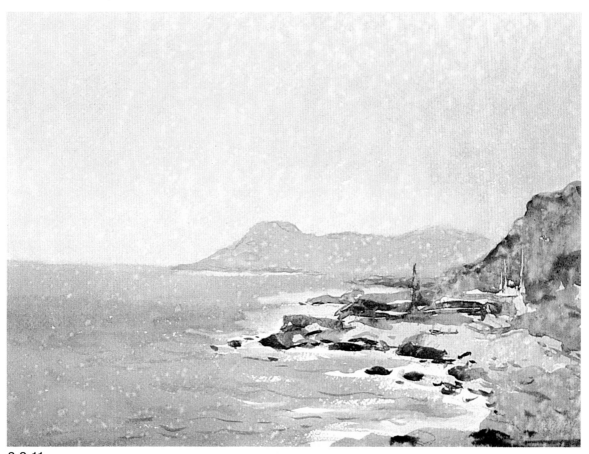

3-3-11

步驟6：全部的灰調化，以表現春雨濛濛的景致，畫面中佈滿泛白的小點，類似自然界中飄雨的情境，並非——點描，而是借助自然的雨水滴點而成，如此效果亦增添些許自然的感受。

（三）帆　船

示範：黃進龍

◎媒材：<u>牛頓水彩顏料</u>，<u>阿契士</u>水彩紙

◎尺寸：8開

◎綜合說明：

　　　　自從攝影機發明後，用照片為參考依據的作畫情形漸為普遍。的確，在室內或一個可避免風吹、日晒、雨淋的舒適環境中，以照片來作畫頗為方便；如今印刷品的普及，有很多同學喜歡利用雜誌裡的某些圖片，抄襲或描摹成一幅畫，當然除了作畫的方便性及平面資料轉換成同為平面的繪畫之簡易性外，圖片中的旖旎風光或迷人的獨特情境，可能都是同學描摹的動力。

　　　　以圖片或照片為作畫的範本固然方便，依樣畫葫蘆是可滿足畫者的畫欲與成就感，但缺乏畫者的情感與用心，圖樣直接轉換則易流於生硬，是初學者必須留意的問題，作畫時儘可能從構圖、色調的變化、技法的運用，強調或簡化的處理，以營造一幅別具生趣的畫面，如此較具描摹意義。

◎步驟：

3-3-12

步驟1：以2B鉛筆勾描輪廓，注意物象的大小及位置的安排，線條力求清晰明淨。

3-3-13
步驟2：以紙膠帶貼住風帆等較大面
積中高明度的部分，再以小筆沾遮
蓋液填滿人物等細微的部分。

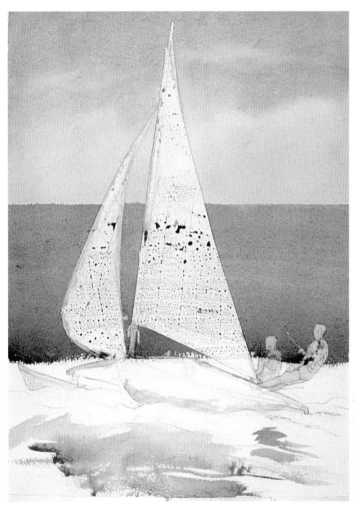

3-3-14
步驟3：待遮蓋液乾後，以岱赭、鈷藍畫
天空；青綠、藍紫、群青畫海面，因主
體物象中高明度部分已用遮蓋液保護，
故上天空及海面的色彩時，應可利用充
分的水分，繪染出淋漓而順暢的色調。

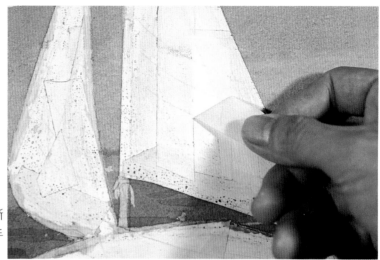

3-3-15

步驟4：待底色乾後，將紙膠帶撕去，再用「剝除橡皮」或乾淨的手指磨去遮蓋液。

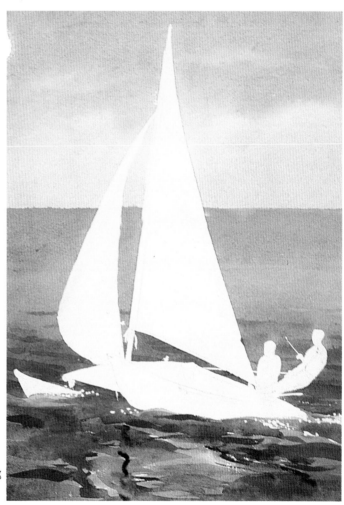

3-3-16

步驟5：清除遮蓋液後的畫面，主體的部分顯得乾淨而獨立。

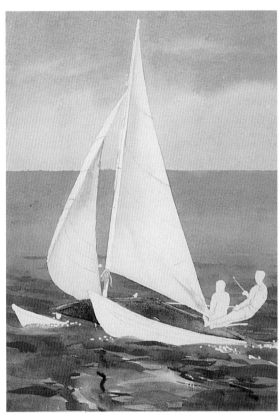

3-3-17
步驟6：以焦赭、鈷藍、藍紫，調混成淡灰色，以表現白色風帆的立體感；以樹綠及焦赭畫船面板。

3-3-18
步驟7：勾畫風帆的彩色條紋，注意明度及彩度的變化，務必與白帆的構造結合成一體，並以深褐勾繪船的桅杆，表現出堅挺的形態。

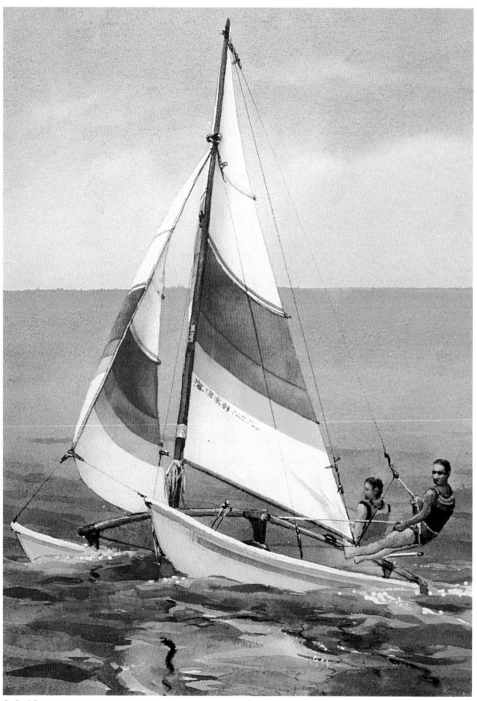

3-3-19

步驟8：以小筆描繪人物及風帆的支撐平穩線，修整細節，作品完成。本作品以圖片
為參考資料，表現略具插畫性質的意味，具有明亮、清晰的完整性。

（四）公館寫生　　　　　　　　　示範：袁金塔

◎媒材：鵝牌專家用水彩顏料、炭筆、粉蠟筆、素描紙

◎尺寸：8開

◎綜合說明：

　　繪畫有時候是一種非常嚴肅而深沉的課題，有時候也可能是一種輕鬆愜意的形式，在衝動的一剎那，為眼前的景物所懾，此時，「物我兩忘」、「心物合一」，於是情不自禁，在一筆一畫間，揮灑塗抹。

　　一幅作品，並不是要花很多時間描寫，才會成為佳作；也不是要塗滿顏色，才是完成品，關鍵在於畫者所賦予該畫的形式及處理的手法是否吻合，即形式內涵是否合一，為衡量的重點，故「信手拈來就畫」，也可能產生如此逸趣生動的佳作。

◎步驟：

3-3-20

步驟1：以2B鉛筆打輪廓，將主題房屋擺在較突顯的位置，接著畫左上角與後方的群屋，注意左下角群屋「斜線」構成所產生的前後空間。

3-3-21

步驟2：把鉛筆草圖完成。

3-3-22

步驟3：在草圖上用炭筆、粉蠟筆腹擦出粗糙的牆壁肌理效果，並加色線（主題窗戶的紅線、左下角樹葉藍線），增加線條趣味。

3-3-23

步驟4：在淡淡的土黃灰色調上，將屋頂、牆壁及牆柱色彩加重。

3-3-24

步驟5：用8B粗黑扁鉛筆，將主題附近的房屋、樹、花線條再勾提一次，加重線的粗厚與暗度，增強畫面的結構與力量，然後畫屋前攀藤綠葉，前景紅磚牆與矮樹叢及遠處花葉色彩。

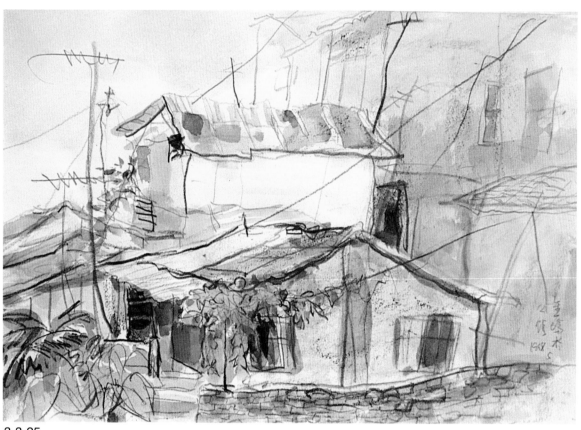

3-3-25

步驟6：加重色彩與投影部分前後空間效果，作品完成。

問題與討論

◎試舉中外著名的水彩風景畫家各兩位，並說明其作品的特色。

◎在風景畫中，要如何表現空間感？

◎畫水彩時用炭筆構圖好嗎？對顏色的顯色和保存上有何影響？

◎請事先收集一張名家水彩作品的印刷品，於上課時嘗試介紹其表現技法的方式與特色。

◎請你選一幅自己的風景習作，試著分析其優缺點，並敘述作畫的心得。

肆、人物畫習作

賴武雄
「仕女肖像」
（局部）

一、人物畫概說

在水彩史料中，風景畫的強大光芒遮蓋靜物畫及人物畫而一枝獨秀，雖然如此，仍有些知名的畫家以人物畫為創作主軸，或兼畫人物畫，如德國畫家杜勒，法蘭德斯畫家范戴克，英國畫家布雷克、佛林特（William Russell Flint, 1880～1969），法國畫家安格爾、杜米埃（Honoré Daumier, 1808～1879）、牟侯（Gustave Moreau, 1826～1898），及美國畫家荷馬（Winslow Homer, 1836～

4-1-1
佛林特，佛羅倫斯的化裝舞會（局部），1920年，68.3×50.5cm，英國倫敦維多利亞和亞伯特美術館藏。

4-1-2
安格爾，土耳其宮庭中的女奴婢，1864年，35×23.1cm，德國波昂彭那美術館藏。犀利而精確的圖像，蜿蜒而柔美的曲線，雖僅是淡雅的膚色，所呈現出的古典完美氣息，卻在在顯示其高超不凡的描繪能力。

1910）、葉金斯（Thomas Eakins, 1844～1916）、沙金特（John Singer Sargent, 1856～1925）等，均有精彩的人物畫傳世。

　　一般人認為人物畫要比靜物、風景難畫，原因在於人物的形體結構相當複雜，且色彩變化微妙，隨著情緒的起伏，而有不同的表情與動作，影響外在表象感受的內在本質，也就是所謂「神韻」的意涵，更是難以捉摸與表現。

4-1-3
葉金斯，彈奏齊特琴者，1876年，30.5×26.7cm，美國芝加哥藝術學院藏。

4-1-4
蒙德里安，仕女的肖像，1898～1900年，89×50cm，荷蘭海牙市立美術館藏。

初學者可以從頭像寫生開始，而後再進行涵蓋較複雜形體結構的半身像或全身像，利用室內窗戶旁的自然光或以燈光照射模特兒來作畫均可。

因人有年齡、性別、種族，或個人閱歷的差異，而有不同的感覺，加上時空及環境對模特兒思緒的影響，可能具有很複雜的變動因素，故作畫時不可一筆一筆慢慢刻描，把人當靜物那樣畫，畢竟那是有生命、有思想情感的對象，作畫時應用心加以觀察體會，才能畫出活潑、生動的人物畫。

4-1-5
陳之婷，學生習作，1999年，56×38cm。

4-1-7
王建浩，學生習作，1999年，56×38cm。

4-1-6
張瑋真，學生習作，1999年，56×38cm。

4-1-8
陳景容，原住民婦人，1976年，8開。
雖然是淡彩的敷染，先前刻畫的調子所
呈現的削瘦臉龐，依然能透露出些許原
住民樸實清苦的歲月。

4-1-9
侯壽峰，威武，1990年，106×75cm。
畫幅中醒目的豔紅服飾，似乎暗喻唯我
獨尊的威武，也是群雄之首的酋長。

　　若是以肖像作為表現的重點，像與不像的問題就顯得重要，不論是畫者或被畫者（模特兒），均會期盼像，或能有幾分像，既然要求像，畫者必需能精準掌握輪廓或擷取其特徵，才有可能成功，這就需要堅實的素描能力做基礎，不是短時間內輕易可及的問題。

　　當然也可以擺脫像不像的問題，純粹以造形來著眼，構築一幅純粹造形樣式的人物畫作品；或以人物的表徵，來暗喻不同的思想語彙或寓言習俗，更可以將自己的情感投入，表現出自我的思緒情感，或高亢浮動，或低沉悲愁，都是一種情感欲念的昇華。

4-1-10

楊懷榮，整裝，1991年，75×56cm。日常生活的翦影，鋪陳一股安逸幸福的生活影像。

4-1-11
賴武雄，肖像，1988年，
31.5×41cm。「像」是一
般肖像畫的基本訴求，當
然需要良好的素描功力，
而溫潤的色調及傳神的表
情，更需敏銳的觀察力與
精湛的表現力。

4-1-12
黃進龍，無題，1991年，75
×56cm，臺北市立美術館
藏。

二、局部練習

(一)腳的單色練習 （學生習作）　　　示範：余政達

4-2-1

步驟1：將腳的輪廓勾描在紙上，注意腳指頭的前後排列結構。

4-2-2

步驟2：以印第安紅及岱赭，調以較多的水分，敷染亮面，並在底色未乾前，繼續用較濃的中間調畫暗面。

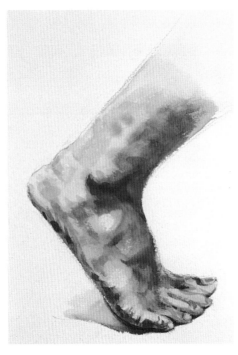

4-2-3

步驟3：待底色乾後，用岱赭及少量的焦赭，重疊暗面，強調腳掌的厚度及關節的結構關係。

(二)手部的練習（學生習作）　　　示範：余政達

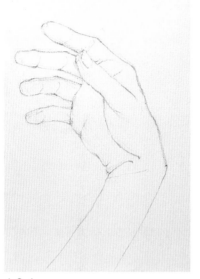

4-2-4

步驟1：勾輪廓時，要注意手掌及五指的結構，尤其是與其他四指結構方向不同的大拇指。

4-2-5

步驟2：以岱赭、土黃調混一些朱紅，染出手掌正面的紅潤底色，其他地方則添加些樹綠，沖淡紅潤的色調，以求色彩的變化。

4-2-6

步驟3：接著用焦赭及深褐修整暗面，但仍需視添加的部位而施以色彩的變化，才不會畫成乾枯的不自然膚色。

(三)耳朵的練習（學生習作）　　　　示範：余政達

4-2-7

步驟1：耳朵是由軟骨及耳垂
厚脂肪組織而成，畫輪廓時要
注意體積的變化。

4-2-8

步驟2：用鎘黃、朱紅、岱赭
及樹綠，調成中高明度的膚色
染底，再以岱赭及樹綠重疊暗
面。

4-2-9

步驟3：用焦赭、深褐及胡克綠重疊暗
面。唯暗面若能添加些朱紅或鎘紅，
則較能表現耳朵薄片半透光的紅潤效
果，亦能區分耳垂、軟骨與臉頰的不
同色彩變化。

三、作品示範

（一）偶像（學生習作）　　　　　　　　示範：張智強

◎媒材：<u>牛頓 Cotman</u>水彩顏料，<u>阿契士</u>水彩紙

◎尺寸：4開

◎綜合說明：

　　明星常為眾人注目的焦點，尤其在傳播媒體強力的渲染之下，格外耀眼，對織夢年齡的青少年容易產生極大的吸引力，舉凡他們的穿著打扮，或手語動作儀態，都可能是模仿的目標。

　　既然是崇拜或迷戀的偶像，對崇拜者或迷戀者必然能產生強烈的動力，若能將這股動力，引導至創作上，將是有力的創作效度，即畫者會自然而然專注在有偶像的畫面上，也願意用更多的時間來描繪，較不會產生專注力不足或輕率為之的缺點，亦可適度平衡青少年對偶像迷戀的衝動。

◎步驟：

4-3-1
步驟1：依照圖片的人物形態，以3B鉛筆將輪廓勾描在畫面上。

4-3-2
步驟2：輪廓稿勾完成。

4-3-3
步驟3：為取求柔和的效果，在上色前先用清水將畫面刷洗一遍，再以鎘黃、朱紅、樹綠混些許白色，敷染臉部，以樹綠、焦赭及靛青畫背景底色，讓臉部與背景的明度有明顯的差別。

4-3-4
步驟4：在先前所染成的中間調膚色中，暗面用岱赭及樹綠再重疊，亮面則調白塗繪之。鼻頭亮處以鎘黃、朱紅及樹綠調較多的白畫出亮點後，隨即調次亮的膚色，從其周邊染開漸層色，使調子柔和。鼻頭亮處以鎘黃、朱紅及樹綠調較多的白畫出亮點後，隨即調次亮的膚色，從其周邊染開漸層色，使調子柔和。

4-3-5

步驟5：畫手掌後，以胡克綠及深褐區分身體及背景的調子，修飾臉部，作品完成。因水彩乾後會變得淡些，故先前塗色時，原本是黑色的人物衣服，乾後已變為黑灰色，這明視度的強弱多少影響形象清晰度的完成感要求。

（二）孩童頭像

示範：黃進龍

◎媒材：<u>諾尼（Rowney）</u>水彩顏料，<u>林布蘭</u>專家用水彩紙

◎尺寸：41×31cm

◎綜合說明：

　　　　這是一幅現場寫生的作品，由於孩童無法持續一個固定的動作太久，甚至可能隨時東張西望，故需以較快的寫意手法來表現，重點在於孩童的天真活潑之神韻，而不是五官的細節刻描。

◎步驟：

4-3-6

步驟1：以2B鉛筆快速勾描輪廓，視線方向的左邊背景保留較多的面積，以調合形體左邊較強的輪廓張力。

4-3-7

步驟2：以鎘橙、朱紅、樹綠及些
微的白，調成淡膚色染臉部的亮
面，隨即用土黃、岱赭、樹綠及
藍紫畫暗面及頭髮的底色。

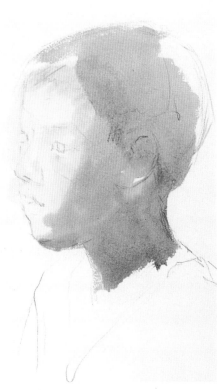

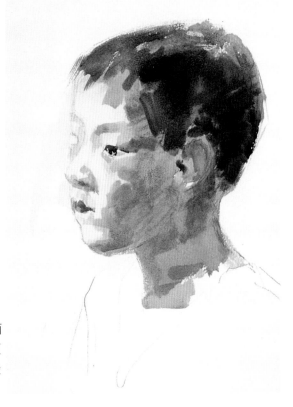

4-3-8

步驟3：第二次上色繼續處理暗面
的色調，並以深褐及藍紫區分出頭
髮的受光與不受光的明暗調子的變
化。

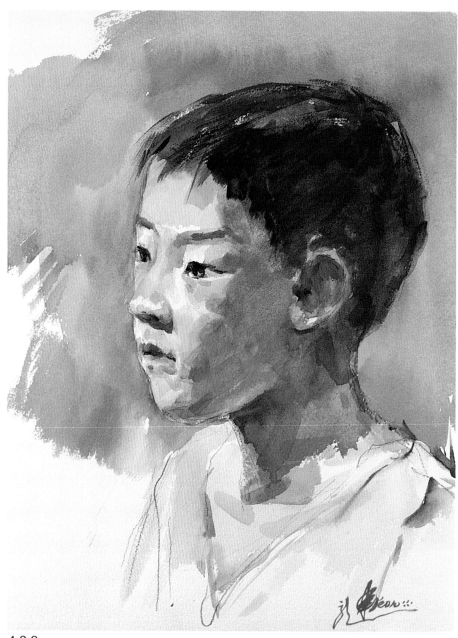

4-3-9

步驟4：再次勾描五官，修整較突兀的筆觸或色調，完成作品。

（三）跳舞的少女　　　　　　　示範：林欽賢

◎媒材：<u>牛頓</u>水彩顏料，<u>阿契士</u>水彩紙

◎尺寸：全開

◎綜合說明：

　　在藍色的背景及黑色服裝的烘托下，膚色顯得格外明亮，少女的肢體動作與自娛而專注的神情，自然成為畫面的焦點，作者對於少女臉部的神情以快筆帶過，感情的表達點到為止，反而覺得在少女手部揚起瞬間的骨骼、肌肉的變化，在描寫時會有較多的挑戰性，畢竟如此動作較少見。

　　整體而言，為表達舞蹈中的時間流動，畫面較少細節的刻畫，而代之以水分的暈染與感性的筆觸，以表現舞蹈的生命節奏。

◎步驟：

4-3-10

步驟1：因為全開的畫紙，面積頗大，為求取輪廓的清晰度，最好以3B以上的鉛筆勾描。

4-3-11

步驟2：在膚色的部分染上淡淡的黃底，其他部分則用水潤溼，隨即用群青、靛青渲染背景底色。

4-3-12

步驟3：用鎘黃、鎘橙及岱赭勾繪臉部及雙手的明暗調子，並在底色未乾透前，以焦赭及靛青畫出頭髮底色。

4-3-13

步驟4：進一步刻畫臉部的調子，用鎘紅、焦赭勾繪出少女的紅潤嘴形，並巧妙留下白色，以表現微露白晰牙齒的自然笑容。

4-3-14

步驟5：用靛青、藍紫及深褐，重染底色，使少女膚色更為明晰，並畫出壁面的陰影，以推展空間感。

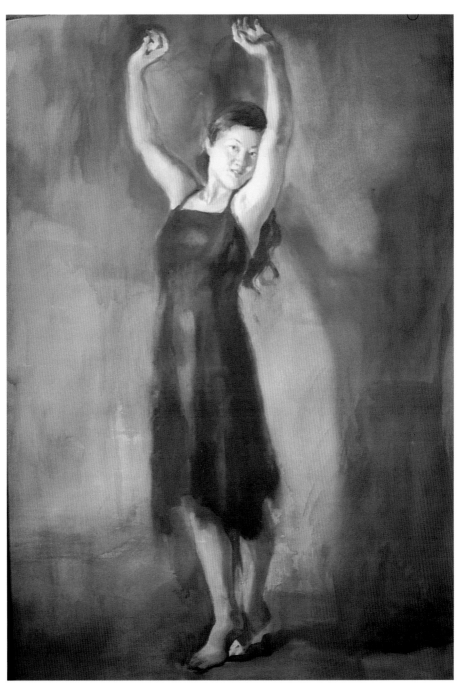

4-3-15

步驟6：以土黃、岱赭、焦赭及胡克綠畫完雙腳後，隨即用靛青、象牙黑畫黑色的洋裝，整體暗調的衣服有局部的中間調，以表現立體感，用深褐修飾頭髮，並修整臉部細節，作品完成。

（四）捲　髮

示範：張三上

◎媒材：牛頓專家用水彩顏料，華特曼水彩紙

◎尺寸：55×39cm

◎綜合說明：

　　人物畫的膚色部分，勿作過度疊染，否則容易髒，頭髮部分細節可用刀片或小筆修飾，重要的是如何捕捉畫中人物的眼神與表情，平時應多嘗試練習，以提高自己的觀察力與表現力。

◎步驟：

4-3-16

步驟1：簡單的構圖，注意畫面的佈局均衡。

4-3-17

步驟2：先大致刷上底色，留意底色對往後處理過程之影響。

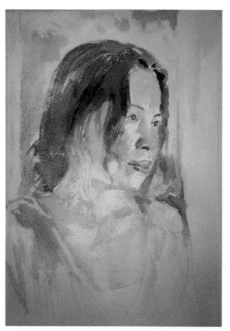

4-3-18

步驟3：底色乾後，即行重色重疊，注
意光影的來源及變化，五官部分再次
染上底色，待乾後再作進一步之整
理，頭髮部分亦先打上寒色調。

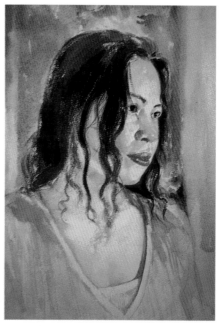

4-3-19

步驟4：加重五官的表現，背景亦於
此時再次暈染，而頭髮是此畫的重點
所在，故需特別留意處理捲曲的髮型
特色，此外衣服部分為素色條紋亦先
染出明暗面。

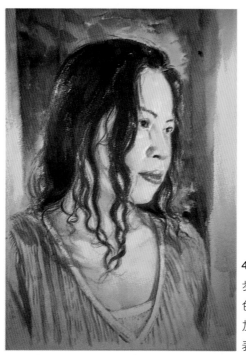

4-3-20

步驟5：在此階段，整幅作品之整體
色調及光影變化已大致底定，再次
加重各部分之處理，特別是眼神及
表情。

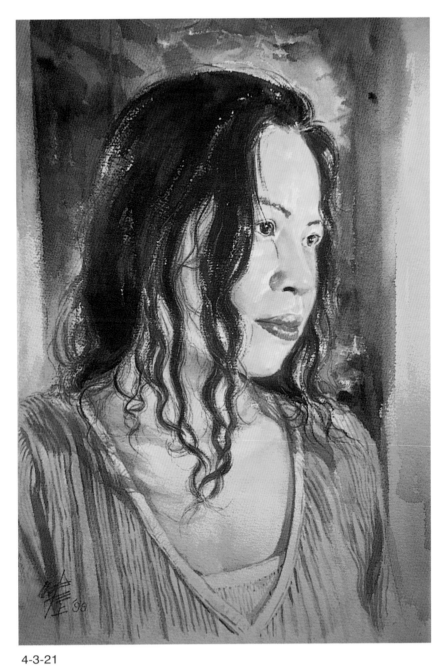

4-3-21

步驟6：最後，待處理完頭髮細部後，將整幅作品稍加修飾，簽上名後，
作品即告完成。

問題與討論

◎人物畫是否一定要畫得很像？

◎請列舉中外名家的人物作品2張，並說明其獨特之處。

◎若非用專業模特兒，描寫對象常會動來動去的，很難畫，要怎麼辦？

◎你認為人物題材的臉部五官、手、腳等，哪些部位較難畫？為什麼？

◎膚色的暗面只能用咖啡色嗎？為什麼？

伍、綜合表現習作

（想像、具象、抽象等方法）

李焜培
「印尼風物」
（局部）

一、綜合表現概說

　　前面曾談論各種基本技法與特殊表現法的特色與應用，章節也以靜物、風景、人物等題材的編排分類，而本單元「綜合表現」就是以「綜合」的特性為主軸，既不限定題材，也不限定單一技法或特殊表現法表現，換言之，畫者可將各種題材組合，各種技法並用，甚至利用一些「素材」來幫忙營造或凸顯特別的效果，傳達特別的情境或意念，均可以說是符合綜合表現的特色。

　　傳統的畫家作畫，通常採用一種技法表現，以求取畫面形式的單一性與純粹度，但在現代水彩畫中，畫家不只採用單純的技法，甚至依個人的喜好與表現的情境需求，

5-1-1

簡忠威，地球再見，1998年，67×103cm。在原野的樹林中，驚見似太空梭升空，赤熱的炎焰，極為耀眼，不知是過客，還是地主的犀牛，卻視若無睹的踽踽走出畫面，創意的組合，想像的畫面，別有趣味。

將很多題材與技法或創新的畫法，混合應用，雖使結果變得複雜而難以界定為什麼題材的畫，或以什麼技法表現，但開拓了水彩表現效果的廣度，增加水彩藝術的豐富性，其價值是不容忽視的。

以有路面沙石的題材為例，粒粒沙石固然可以顆顆經營，畫者只要具有中等的素描能力，及充裕刻描的時間與耐力，就能達成，然國內知名的水彩畫家黃銘祝，在其80年代的「腳踏車與狗」創作系列，畫面中逼真到幾乎可以觸摸的沙石，並不是慢慢刻畫的，而是利用各種乾溼大小不同的粗沙細石，撒在已染有大量水分與顏料的紙面上，待乾後抹去沙石所留下來的自然漬痕，並加簡略修整出來的效果，這種輕鬆豪放的自由手法，所呈現的嚴謹而紮實的適切調子，除了可以免除因沙石粒粒刻畫所容易產生的生硬現象之外，如此適切巧妙的技術（材料）運用，甚至可以從畫面

5-1-2

林伐，虎（Ⅰ），1989年，50×65cm。

5-1-3

林伐，虎（Ⅱ），1989年，50×65cm。作品雖不是細筆刻畫，穩健的筆調，在紮實素描功力的基礎上，卻能充分呈現老虎質量感的逼真感受，但整體觀之卻有幾分玄奇的感覺，這不是來自主體的逼真描寫，也不是來自背景的抽象處理，而是主客寫實與虛幻的對照結果。

5-1-4
黃銘祝，憩，1981年，
58.7×80.5cm。

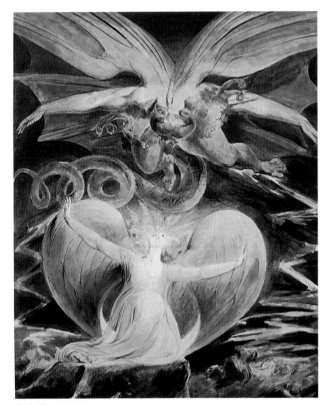

5-1-5
布雷克，被太陽照蓋的巨大紅龍和女人，1805年，
42.2×33.7cm，美國華盛頓國家畫廊藏。

中散發出一股渾然天成的神奇效果
的感受。

　　想像可以豐富人生的多彩，尤
其畫者想要描述非純現實的情境，
如神話、童話的題材時，更須藉由
想像，來營造玄妙的情境，英國畫
家布雷克的作品，含有從中世紀和
矯飾主義（Mannerism）作品中引
發出來的形式和意念，主觀的運用
色彩、光線，揚棄空間合理的安排
與獨特的構圖，賦予圖像的意涵，
這就是他運用豐富想像力所構築出
來的創意神話情境。法國畫家牟侯
以快速流暢的筆觸，畫了許多水彩
畫，他從希臘及東方神話中汲取許
多不同的女性外形，來構築神話的

情境，那種具有象徵性的圖像觀念，則源於豐富的想像力。這些非客觀世界所能看得到的意境，卻可能潛藏在每一個人的內心之中，在畫家運用想像力，將具象的事物作特殊的組合，並賦予獨具特色的情境，創造出神奇的視覺語意。

　　主觀的將物象構築在一起的想像形式，也常出現在拼貼的手法上，當我們將事先準備好的圖片或資料，一片片往畫紙面貼上時，那片片圖案之間的必然性是非常主觀的，就如同畫

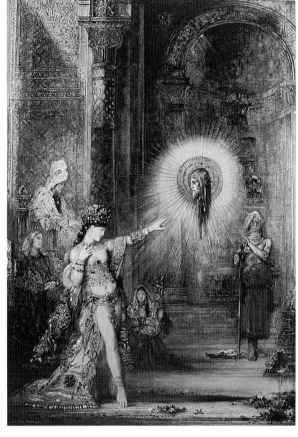

5-1-6
牟侯，幽靈，1876年，104.9×71.9cm，法國巴黎牟侯美術館藏。

5-1-7
黃銘祝，生命輪迴，1999年，57×77cm。這是利用報紙、雜誌圖片等綜合紙張拼貼的作品，以擴增水彩表現的可能，尤其是本作品作者企圖探討生命的來源、意義與去處，如此玄奇難解的課題，或許冥冥中些許感觸，要詮釋之，靈動的想像力非常重要，當然，最好有可擴增水彩表現的技法相輔相成，更為得力。

5-1-8
李焜培，藍調女郎，1999年，76×56cm。

家主觀的將某些事物構築在一起般，少了些許自然的客觀牽絆，需要的是更為豐富的想像。國內當代的水彩巨匠李焜培，向來以浪漫的色彩及感性的筆觸，勾繪綺麗夢幻的迷人情境著稱，畫中的事物，有的是客觀性的描寫，有的是主觀的構築，想像的創意成分頗高，如「藍調女郎」是以傳統的繪畫基礎，在拼貼圖案的烘托下，更彰顯現代精神與想像性。

二十世紀的藝壇翹楚之一，也是野獸派的代表畫家馬諦斯，晚期常以色紙拼貼，並採用蠟筆、不透明水彩和彩色剪紙等材料創作，這種讓色彩成為活躍圖式的作法，並非客觀的寫實，而是想像的圖式情境，並趨向於抽象的成分。

5-1-9
馬諦斯，國王的憂愁，1952年，292×396cm，法國巴黎龐畢度藝術中心國立現代美術館藏。

5-1-10
陳明湘，綠與紫的對話（二），1996年，54×76cm。事物的形象經過簡化或去除後，畫中僅存區塊的色彩與粗細變化的線條，而這些繪畫的基本要素，依然可以構成生動的情境，與觀者對話。

5-1-11
林㓐，青山·碧水·日東來（取材自唐詩），水彩、粉彩、金粉、金箔，1998年，56×76cm。除了左上方的亮點外，整張畫面為單純的藍灰調，一些細微調子的變化來自勾染的手法，也來自布拼貼的自然效果，上下的長短曲線分別暗喻山海（河），雖沒有具體形象的刻畫，圖式的意喻，卻別具風味。

　　抽象（Abstract）就是所謂非具象或非物象的構成，即畫面中的美感對象並不是從自然事物的外貌中擷取，而是由非具象的形狀或圖式構築而成。在美術史中，抽象藝術（Abstract Art）是現代繪畫的主流之一，它泛指二十世紀反歐洲模擬自然的傳統，所產生的繪畫風格，若以構築的方式又可區分為有機的抽象（Organic Abstract）及幾何的抽象（Geometric Abstract），代表畫家分別為康丁斯基與蒙德里安。

　　除了上述抽象藝術的意義外，將自然的外貌約減為簡單的形象，即消除事物的偶然變貌；或從大自然景物而來的抽象模式，創作形色的獨立構成，以呈現自主美感的表

5-1-12

康丁斯基，第一次的抽象水彩，1910年，48.3×64cm，法國巴黎龐畢度藝術中心國立現代美術館藏。

5-1-13
蒙德里安，黃、藍構成，1929
年，油畫、畫布，５２×
52cm，荷蘭鹿特丹波伊曼‧
梵‧貝寧根美術館藏。

5-1-14
黃進龍，在記憶中流逝的傳統印象，1995年，56×76cm。作者擷取傳統建
物的局部特徵，鑲嵌在虛無飄渺的雲霧中，暗喻在記憶中，那風吹而逝的傳
統根源。雖然物象的描寫具有某種程度的寫實性，但並非全使用共同的單一
消失點，這種矛盾空間的複合透視法，加上物象與背景的非客觀綜合構成，
試圖詮釋當代人對傳統的複雜情感。

現，亦可稱之為抽象藝術，如「心巷」作品的創作動力根源，是來自筆者穿梭巷弄的整體印象，巷弄既狹窄或漆黑，彎曲多變或見斜陽照耀的區塊光芒，誠如內心思緒複雜而無法一目了然一般，簡約形象幾乎到成非具象的抽象；而袁金塔的「盆景」，畫面中可以看出大葉草本的植物盆景，作者是取「象」以造形，並去除事物原有的固有色，壓縮客觀的三度空間，以線、面構築，呈現元素化的簡潔美感，玻璃壓印的特殊效果，所呈現調子變化的豐富性，充分彰顯綜合表現的魅力。

5-1-15

黃進龍，心巷，1998年，4開。

5-1-16

袁金塔，盆景，1973年，油墨、水彩混合玻璃壓印，4開。

　　綜合表現的創作範疇相當寬廣，可以描繪具體形象，揮灑色彩；可以試驗媒材或拼貼意象；亦可抽離理性的思考，讓情感的思緒活躍於紙上，這種多元性的現代表現方法，是值得大家探索的單元。

二、作品示範

（一）刷牙的印象（學生習作）　　　　　　示範：吳祥源

◎媒材：<u>日本霍爾班</u>水彩顏料，<u>阿契士</u>水彩紙

◎尺寸：8開

◎綜合說明：

　　想像可以豐富人生的多彩，尤其在藝術創作的領域，常被作為創意的聯結。

　　既然要表現想像的情境或內涵，綜合組織的圖像事物，不一定要全符合客觀的常態邏輯，物像的組合之後，給人產生的視覺語意是否清楚，是否得以表現作畫的想法或情境，為作品表現是否成功的憑藉要素。

　　想像有時候是憑空編造，然大多數的情境或意涵，通常與畫者的生活經驗有直接或間接的關聯，故只要藉由日常生活中的一些體驗或感想，發揮想像之後，就可能產生玄奇、特別的情境。

　　此示範同學認為牙膏很噁心，畫面中眉頭深鎖的頭像，就是由擠出的牙膏所轉換而成，意味痛苦的表情。

◎步驟：

5-2-1

步驟1：構圖時注意將事由的來源處（物），放置在畫面較次要的地方，如牙膏、牙刷分別置放在左下及右下，那詮釋的主題（意念）或圖像，則放在畫面的中央。

5-2-2

步驟2：首先畫最前端且具體
的事物，以生赭、焦赭、樹綠
及藍紫，調成灰色，以表現牙
膏管狀的立體感，再以紅色填
底的方式顯現文字。

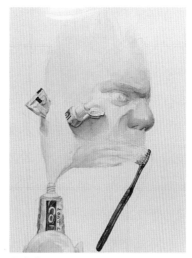

5-2-3

步驟3：因阿契士的水彩紙略
帶米黃色，為表現更充分的牙
膏之白的印象，擠出牙膏的部
分則敷上一層中國白。

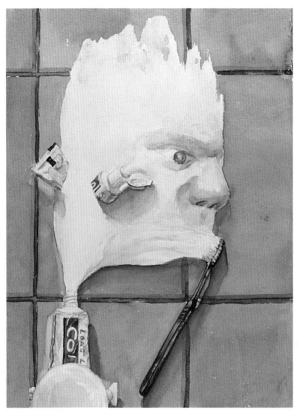

5-2-4

步驟4：用普魯士藍加些青
綠，畫背景藍色的磁磚底色。
修整臉部調子，作品完成。

（二）望　月　　　　　　　　　　　　　示範：許天得

◎媒材：牛頓水彩顏料，法國堪頌水彩紙，乾竹葉

◎尺寸：39×54cm

◎綜合說明：

　　　　為表達綜合表現的多變特色，除了一般慣用的水彩工具與基本
技法外，作者更利用生活周遭隨手可得的一些物件，如報紙、棉布
或葉片等素材，加入畫面中來作為營造調子的要件，以呈現多元多
變的豐富效果。

　　　　特殊的媒材或技法，所呈現特別的調子，在作者巧思的點景搭
配之下，就可能表現出奇特夢幻的佳作。

◎步驟：

5-2-5

步驟1：在紙上畫出草叢的大概位置與輪廓。

5-2-6

步驟2：將乾竹葉沾上南寶樹脂，黏貼到希望的位置，葉片所沾的樹脂不宜太多，以免事後剝除不易。

5-2-7

步驟3：俟樹脂乾後，塗上岱赭及焦赭的底色。

5-2-8

步驟4：等底色完全乾透，在竹葉後方用炭筆塗上較暗的調子，順便將月亮整理出來。

5-2-9

步驟5：剝離竹葉，並在其上塗染鎘橙及樹綠。稍待片刻，拿小水彩筆沾上岱赭及焦赭，以另一支乾淨的水彩筆敲打之，讓原沾有的顏料自然滴落在畫面上，這些大小不一的斑點，可使畫面不至於太單調。

5-2-10

步驟6：用靛青加玫瑰紅畫上一隻望月之牛，並作出其陰影，作品完成。

（三）逆時針方向　　　　　　　　　示範：莊明中

◎媒材：牛頓專家用水彩顏料，牛頓Cotman水彩顏料，阿契士水彩紙

◎尺寸：80×80cm

◎綜合說明：

這是以複合式的構圖安排，將圓形和三角形兩種構圖組合在正方形的畫面中，碼錶的圓形造形給人一種安穩、均衡的活潑感，時針與分針形成一個三角形，加上金魚向圓心游動的方向，形成一個具有向心力的構成。

藉著視覺經驗及人生的體驗，作者企圖以物體形象外在的描寫，進而刻畫人性的精神內涵，吟詠人性積極面的讚嘆。本作品以金魚群象徵人群中競爭的腳步，以碼錶和報紙為文明社會的象徵符號，來傳達人性力爭上游、積極進取的內在精神。

◎步驟：

5-2-11

步驟1：將報紙圖案影印後，撕貼安排於畫面上。

5-2-12
步驟2：部分紋路塗上留白膠，再大塊面渲染設色。

5-2-13
步驟3：趁水分未乾前灑上鹽巴，吸取顏色，製造水花紋理。

5-2-14

步驟4：局部畫面去掉留白膠後，用重疊法描寫厚實的層次調子。

5-2-15

步驟5：抹掉鹽巴，保留水花紋路，描繪報紙、魚等細節。

5-2-16

步驟6：強調這個複合式構圖，及向圓心集中的力感。

5-2-17

步驟7：渲染、重疊等技法並用，再加上水性炭精筆勾描，以呈現收放有致的多層次作品。

5-2-18

步驟8：將報紙揉皺影印，拼貼後再描繪，並結合各種技法，營造流動、穿梭、豐富的現代感作品終於
完成。

（四）海天行　　　　　　　　　　示範：黃進龍

◎媒材：霍爾班、牛頓壓克力顏料，梵谷水彩顏料，林布蘭水彩紙

◎尺寸：41×31cm

◎綜合說明：

　　為了生活，漁民駕駛船隻，進出漁港，港外或藍天白雲，悠遠清明；或夕陽詩幕，五彩繽紛；當然，也存在著狂風暴雨、雷電交加的險境。作者以畫面下端的小面積，用咖啡綠的顏色，將船身周圍的背景，烘托出難以言明的海上漂泊心情，或浪漫，或悠閒，或淒苦，或恐懼，不變的是要為生活所需而打拼，在畫面天空所鋪陳大面積的漁網鈔票，正是這種工作補償的圖像精神，配合周遭若隱若現的「財」、「發」、「旺」等價值字義的對照，直接彰顯「漁」忙的行蹤價值。

◎步驟：

5-2-19

步驟1：將影印好的圖片，平貼在水彩紙上。

5-2-20

步驟2：勾描船隻的輪廓，配合船隻低透視的特點，勾描海的水平面線。

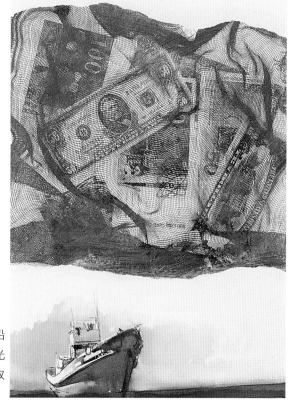

5-2-21

步驟3：以縫合、重疊的技法，表現船身綠、黃色彩。為強調光影強度，受光面與不受光面的色彩變化大，甚至採取補色為之。

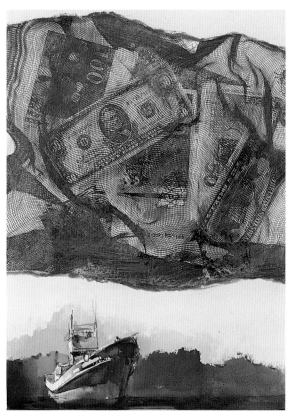

5-2-22

步驟**4**：在海平面的上方，繪出類似建物或半平面圖案，以緩和船頭突出造形的強烈性。接著將拼貼圖案的局部染上金黃色。

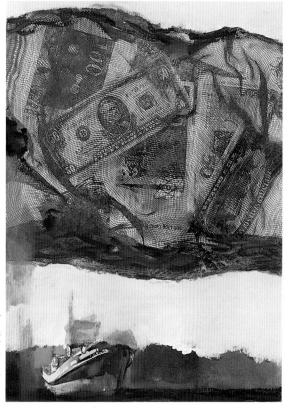

5-2-23

步驟**5**：用灰色的壓克力顏料，蓋住船頭的尖形及凸出的船屋及木杆，配合橫面白底的造形，使之有撕裂的或剝除的效果。左側邊刷出灰調的筆觸，為進行天、海景物連結對話的準備。

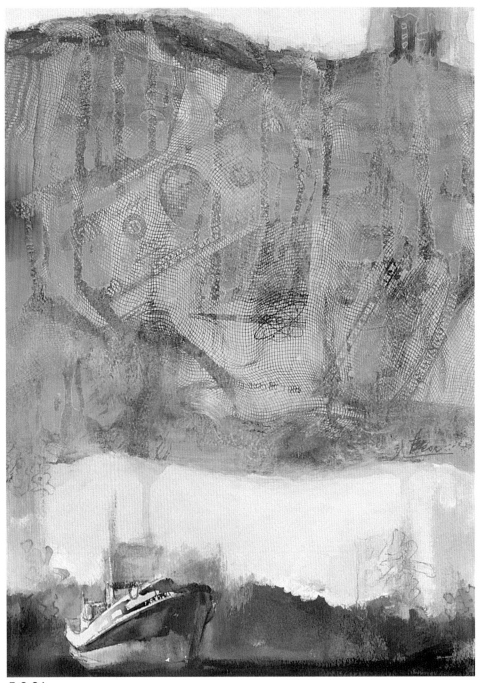

5-2-24

步驟6：鑲嵌與工作（金錢）價值相關的漁船刻字，作品完成。

問題與討論

◎僅會一種水彩表現技法的同學可以畫綜合表現的作品嗎？

◎若想利用拼貼法表現，圖樣資料是在上色前拼貼，還是上完色
後再拼貼？

◎作畫時為求特殊效果，灑鹽好嗎？會不會有副作用？

◎請試舉一幅綜合表現的名家水彩作品，並描述其內容。

◎請列舉本單元自己的習作一幅，說明表現的意圖與內涵，若再
畫一次，有無可改進之處？

陸、水彩畫鑑賞

馬白水
「夕陽淡水」
（局部）

一、鑑賞概說

　　鑑賞是指觀者透過具體的作品或圖片，與藝術家美的意象接觸，進而產生共鳴，分享美感經驗與思想對話的過程，是具有怡情的意義，這包含理性的認知與感性的審美運作，常因個人的性情、文藝涵養、文化背景、生活習俗與種族等因素的不同，而有所差異。❶

　　沒有任何一件作品是獨立於歷史文化的時空之外，故對一件作品各方面的背景了解愈多，審美的享受就愈豐富，鑑賞的品質也才能深入；換言之，畫家是在什麼條件背景下作畫？使用的媒材、技法為何？當時的美術思想形態、政經文化環境的特質……等等，了解這些直接或間接

6-1-1
賴武雄，夏日踏青到溪頭，1991年，水彩、絹，50×65cm。

❶ 見陳瓊花著，藝術概論，臺北：三民書局，民國84年，頁135～136。

影響創作者的歷史文化背景，及那些框架了藝術表現限度的媒材特性，均有助於提升鑑賞的內涵與深度。

　　鑑賞作品時，我們可以用知性的態度，從美術史料中提引相關作品來做比較分析；可以用感性的生活體驗，來印證或投入畫中的情境與意象；當然也可以用材料與技法的探究，來領略畫家作畫時的媒材運用的精湛性，總之，鑑賞的領域是無限寬廣的，觀賞者如何以敏銳的感覺、選擇性的知覺、適切的情感，把握到畫家所創造的意境與思想語彙，是為鑑賞要務。

6-1-2

Thurman Hewitt（美），在薩摩亞的女人，1992年，45.7 × 58.4cm。

6-1-3

黃進龍，有「魚」，1999年，41×31.5cm。雖然有魚常被藝術家用以暗喻中國的吉祥語意「有餘」，但「有魚」與「有餘」卻存在許多真實與虛幻的複雜辯證法則，本作品「實網」與「虛魚」的圖式對照，就是探討的考量。

二、中外青少年作品鑑賞

6-2-1

吳振維，水果靜物習作，1997年，38×56cm。畫面中的背景及物體的暗面，運用較多水分的渲染效果，以增加特別的水彩趣味。

6-2-2

陳盈錦，靜物習作，1998年，38×56cm。主題紅綠補色的對比，是視覺的焦點，也是畫面的重心所在。

　　名家的作品，或技巧精湛，或意境深奧，固然賞心悅目，然對初學的青少年而言，總多了些不易了解的缺點，本單元就是著重於學習基礎的類似性，提供一些青少年的習作，讓同學能在一個類同基礎下，相互觀摩學習，建立信心，並藉由中外青少年作品的比較分析，開拓視野，激發更為活躍的創作能力。

　　青少年的作品，多為習作性質，在美術館或文化中心等美術機構展出的機會不多，故除了本單元所提供的部分作品之外，最佳的鑑賞機會之一，就是班上同學完成作品時的相互觀摩與討論，除了細心觀賞每件作品的特點之外，亦儘可能提出自己的觀賞心得，與同學或老師相互討論，以提升自己的鑑賞能力。

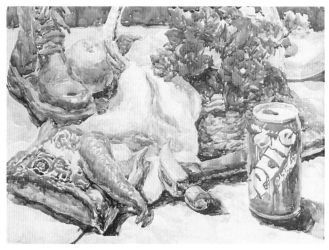

6-2-3

Seo Ji Bin（韓），靜物習作，1997年，37×54cm。作畫時，並不先用底色鋪陳，而直接用細筆勾染實體，利用水分未乾的交融特性，交織出筆觸活潑又能呈現物象立體的作品。

6-2-4

蘇俊銓，草叢習作，1996年，38×56cm。利用虛實交替運用的筆觸，表現草叢層次感的豐富性。

6-2-5

Jessica Perry（美），開啟之窗，1998年，23.1×30cm。

6-2-6

吳季聰，聖誕紅的聯想，1997年，56×38cm。
利用光線照射物體所產生的「暈光」現象，表
現出聖誕紅與綠樹叢對話的特殊情境。

6-2-7

Joe Jennings（美），模特兒習作，1998年，
25×22.5cm。雖不是很熟練的表現技法，但
配合左邊半露臉的圖像，卻呈現出獨特的氛
圍。

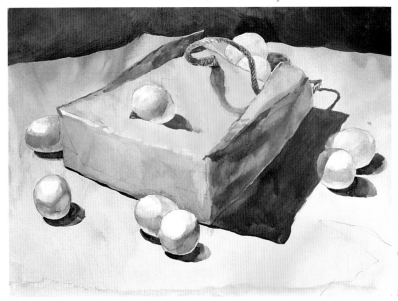

6-2-8

吳振維，手提袋習作，1998年，
38×56cm。

6-2-9

余政達，瓶罐習作，1999年，38×56cm。局部不透明技法的運用，增加畫面的量感，也增加筆意的塗寫趣味。

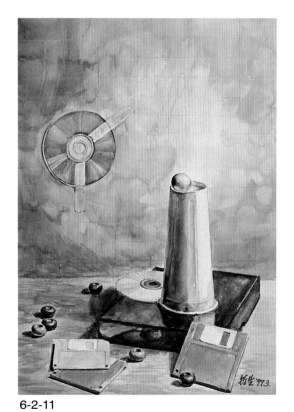

6-2-10

Jodi Schmidt（美），破碎的心，1998年，21.9×27.5cm。以非具象的形式詮釋心象的課題，契合捉摸不定的內容。

6-2-11

陳哲生，靜物習作，1997年，56×38cm。看似不甚熟練的技法，整體感覺卻是工整的，物象的特別排列組合，多少帶出些哲思的味道。

6-2-12
吳盈慧，人物習作，1999年，
56×38cm。

6-2-13
Adam Sybilrud
（美），孩童之
眼，1998年，
27.5×23.1cm。

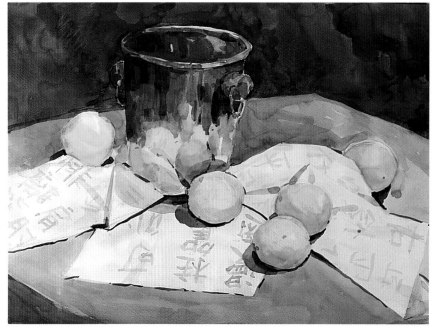

6-2-14
陳詠絮，靜物習作，1998
年，38×56cm。良好的
補色對置，使畫面呈現調
和的色調，帶出些許舒暢
的感受。

6-2-15
Lim Hyo Bin（韓），靜物習
作，1997年，37×54cm。

6-2-16
余政達，人物習作，1999年，56×38cm。

6-2-17
Saran Kahnke（美），守護神，1999
年，18.8×15cm。

6-2-18
吳季聰，唐三彩馬靜物習作，1997年，38×56cm。

6-2-20
Barb Davis（美），紅心Jack，1998年，22.5×15cm。

6-2-19
吳季聰，木板上的靜物，1997年，56×38cm。

6-2-21

簡志剛，人物習作，1999年，56×
38cm。

6-2-22

何鳳紋，人物習作，1999年，56×
38cm。

6-2-23

張智強，風景習作，
1998年，38×56cm。

6-2-24

陳嬿如，靜物習作，1997年，38×56cm。背景大面積的高明度，使作品感覺明亮而清新。

6-2-25

吳振維，瓶罐習作，1998年，38×56cm。

6-2-26

戴緯寧，靜物習作，1997年，38×56cm。

6-2-27
劉中毅（馬來西亞），待
發，1994年，28×38cm。
利用光影的投射，讓主題
——漁船顯得格外醒目，雲
層及地面坡層的排比運
用，表現出良好的空間
感。

6-2-28
劉中毅（馬來西亞），等待黎明，
1994年，28×38cm。

三、本土水彩畫家作品鑑賞

（一）「本土」的界說

　　有美術學者認為，臺灣在中日甲午戰後，由日本統治半個世紀，在其柔性殖民的文化藝術政策之下，受日本文化的洗禮，在文藝創作的表現上，已沒有臺灣本土的精神；亦有人認為，臺灣早期西畫創作原以模仿日本的印象主義（Impressionism）畫風為主軸，印象派風格的法國都會性格，並不合適表現臺灣社會──尤其是農村生活步調緩慢的一面，因此印象主義風格下的臺灣美術，根本沒有反應「真實」的臺灣生活經驗。❷

　　以政治、歷史的假定，或以藝術風格來分析，論述作品中有無反映「臺灣意識」，作為是否「本土」的依據，雖有其論述的價值，但並不完滿❸。隨著時代的進展，科技資訊的發達，文藝的版圖更漂流不定，如果要用媒材、形式，或題材、內容來區隔是否為「本土」，將會陷入無謂的爭論之中。

　　藝術家的創作與時代、社會環境和文化息息相關，誠如著名的文化社會學家和藝術史學家阿諾德・豪澤爾（Arnold Hauser）所言：「世上只有無藝術的社會，而沒有無社會的藝術。」❹創作者必須從其所處（選擇）的時

❷ 見楊永源，〈英國工業革命時期工業主題風景畫之出現與英國繪畫本土化的崛起：兼論臺灣繪畫本土化的幾點問題〉，「五十年來臺灣美術教育之回顧與發展學術研討會」論文集，臺北：國立臺灣師範大學美術系，民國88年，頁26。

❸ 同❷。

❹ 見阿諾德・豪澤爾著，居延安編譯，藝術社會學，臺北：雅典出版社，民國77年，頁34。

代、社會環境和文化中，吸取創作的泉源，如此才可能創造出獨特風格與最具生命力的感人作品；反之，一個時代、社會環境和文化，也會因為一位成功的藝術家或藝術成就，而更加顯耀。

綜觀臺灣近幾十年美術之演變，在清末甲午戰敗，臺灣割讓日本，從此臺灣成為日本在西太平洋上的一塊殖民地，接受日式文化的強制移植，從1915年黃土水赴日學習雕塑開始，及日籍美術家石川欽一郎（1871～1945）對本土學子的教導啟發，而逐漸建立日式美術的價值觀。日本明治維新，軍事科技及文化均取向西方，日本文部省於1919年創辦第一屆「文展」（帝展的前身），就是仿效法國美術沙龍（Salon）而來，臺灣總督府於1927年委託省教育會主辦臺灣美術展覽會，則是仿照帝展的體制產生，能入選省展或得獎，更是本土畫家邁向成功的重要途徑，雖然官辦美展在評選上較為保守，但它鼓勵並帶動了臺灣美術風氣，功不可沒。

6-3-1
石川欽一郎（日），
臺灣次高山，34 ×
50.3cm，臺中國立
臺灣美術館藏。

水彩畫

6-3-2
李仲生，作品505，1963年，37×27cm，臺中國立臺
灣美術館藏。

　　1957年五月畫會（1956年成立於臺北市雲和畫室，1957年5月於中山堂集會室舉辦第一次畫展）與東方畫會先後成立，熱中吸收當時風行世界的抽象主義繪畫，成為戰後在臺灣藝壇上推動我國現代繪畫的前衛團體，帶動畫體，帶動畫壇的革新與發展，並透過當時的筆匯及文星雜誌，對省展的保守分子提出猛烈的抨擊，撼搖了保守勢力的基石，變成另一時髦的權威，並在臺灣掀起抽象繪畫的旋風。❺

　　隨著當代繪畫流派的推陳出新，1960年代中期，臺灣的美術工作者又相繼引進新達達（New-Dada）、普普藝術（Pop Art）、歐普藝術（Op Art）、新寫實主義（New Realism）、硬邊藝術（Hard-Edge Art）、地景藝術（Land Art）、觀念藝術（Conceptual Art）與綜合媒體等創作方式，並將矛頭指向當時氣勢最為強盛的五月畫會及東方畫會，似有再度發動美術革命的態勢，唯面臨威脅的抽象主義者，紛紛尋機出國發展或深造，而無法再為美術界掀起高潮的論戰。❻

❺ 見戴月芳等編纂，臺灣全記錄「臺灣美術運動」專題報導，臺北：錦繡出版社，民國79年，頁884～885。
❻ 同❺。

184

　　1970年之後，本土知識分子面對西方文化的強勢壓境，開始省思批判這塊久遭漠視的處女地，嘗試去賦予本土的關愛。首先是發生在文學界的鄉土論戰，轉而影響到美術界，從當時絢爛多彩的西洋畫派中，回歸關照周遭的事物。1950年代飽受奚落與詆毀的老一輩畫家，惟憑其堅定的意志與對鄉土的熱愛，默默耕耘，1980年代後，臺灣鄉土氣息畫作之熱絡反應，似乎標明了整個美術的趨向。❼

　　雖然至今「藝術本土化」的口號依然響亮，但如何本土化以展現具體的成果則相當抽象，尤其在這個曾經習於依附強勢文化的臺灣；且當代藝術又強調多元性與極端的個人主義風潮的吹襲下，想要呈現出有特色的臺灣本土藝術，恐怕不是件容易的事；同理，要如何區分何者為本土畫家，何者非本土畫家，也是相當困難的。

　　「以在地的心，關懷在地的人、事、物」，或許是詮釋「本土」本質的中肯語句，然畫家是否只有專注於「本土」與「非本土」兩類範疇的個別性？當然是不可能的，隨著藝術潮流的演進與資訊科技的發達，文化的彼此衝擊與交流，更為複雜而難以釐清，相對的模糊了「本土化」與「國際化」的界線，加深了為「本土化」或「國際化」畫家定位的難度。

　　1907年10月26日，水彩畫家石川欽一郎以臺灣總督府陸軍部翻譯官之軍職身分來臺❽，除了迷戀臺灣美麗風光，揮筆彩繪圖畫之外，並倡導水彩畫，從其水彩作品中，讓我們更清楚驚奇地發現了臺灣農村的美感，雖然他

❼ 同❺。

❽ 見莊世和，〈臺灣水彩畫〉，文化與生活雙月刊，第2卷第3期，屏東縣：屏東縣立文化中心，民國88年，頁56。

是一位日籍畫家,但他對振興臺灣水彩畫之貢獻,功不可沒。

1909年出生於遼寧省本溪縣的水彩畫家馬白水,1949至1974年任教於國立臺灣師範大學美術系,培養優秀水彩畫家無數,其畫風融貫東西的繪畫精神,獨立鮮明的現代風格蜚聲國內外,為臺灣水彩畫的鼻祖之一,若說他們為本土畫家,或許不太適切,但他們對臺灣水彩畫的貢獻,是大家有目共睹的。

6-3-3
馬白水,古城豔陽(北門),1962年,59×77cm。

為了作品鑑賞類別區分之需要,筆者本著「以在地的心,關懷在地的人、事、物」之在地化的原則,並以畫家生活的地緣性為考量,試圖歸類出一些較具代表性的本土水彩畫家,從中闡述畫家、作品與其所處的生活空間的相互關聯性,了解藝術本土化的特色與內涵,進而關愛我們所處的家園(在地的)之一切。

（二）作品鑑賞

　　若說石川欽一郎在臺灣開啟美術教育的端點，那李澤藩則是直接傳承並開拓更輝煌美術史頁的本土畫家之一。

　　民國前5年，李澤藩出生於新竹市，就讀臺北師範學校期間，曾受業於石川老師，而原本熱愛運動的李澤藩，在老師的引導下，興趣漸轉移到美術方面，畢業前一年暑假，石川欽一郎在新竹州府舉辦的美術教師講習會上，特選李澤藩為助手，使他更清楚了解石川老師的教學與創作的精神。

　　臺灣光復後，日籍教師紛紛回國，李澤藩離開了任教20年的新竹第一公校，轉任教於新竹師範學校，在校期間，推展美勞教育不遺餘力；並兼課於臺灣藝專及臺灣師範大學等校，培育許多美術人才。

　　石川欽一郎慣用多水分、小筆觸的柔和技法；而李澤藩則喜歡以乾筆技法，層層推進的方式，表現自然的真實面貌，由其「洗刷」的減法技巧，使其作品更蘊含一股曠

6-3-4
李澤藩，東埔，1982年，
54×78cm，臺中國立臺灣
美術館藏。

6-3-5
楊啟東，淡水風景，1970年，76×107.4cm，臺中國立臺灣美術館藏。

渺悠遠、含蓄內斂的淋漓盡致效果；局部敷以不透明技法，亦增添了厚實的感受，同期的倪蔣懷、藍蔭鼎、楊啟東，也都是著名的本土水彩畫家。

強調繪畫的目的在於探討「美」為重要課題的劉文煒，任教於臺灣師範大學美術系40餘年，培育美術英才無數，桃李滿天下；並籌組「中華水彩畫協會」，自1981年成立以來，每年均在國內外舉辦大型聯展或交流展，對於推動我國水彩創作的風氣貢獻良多，與李澤藩同為美術教育界泰斗的本土水彩畫家。

6-3-6
劉文煒，靜物，1993年，32×41cm。

繪畫是在平面的畫面上做推理、窮理，促使畫面達到天理或是真理的境界，令所有觀賞者肯定與認同，若是美的涵養積深自然影響社會秩序甚鉅，可匡正社會風氣與安定生活；同時在繪畫創作上自然覺得容易而不費神……「技法」與「風格」是個人的，「美感經驗」才是人類共同的財寶。❾

6-3-7

劉文煒，楊桃，1989年，32×41cm。

繪畫藝術原本即具有獨立存在之價值，它恰似人體一般，是一種有機體而富有生命的。它又如同一篇文章，告訴我們很多「美」的事象，其內容愈是豐富愈令人感情移入，而促使一個人精神上的昇華。❿

在眾多繪畫媒材類別中，水彩的簡便性是無庸置疑的，以水為調合（稀釋）的媒劑，乾得快，易修改，工具的整理與清洗也相當方便，常被使用在一般繪畫入門的訓練課程中，是一種相當合適作為培養基礎繪畫能力的表現工具材料。

❾ 見〈水彩藝術創刊號發刊詞〉，水彩藝術創刊號，臺北：中華水彩畫協會，民國87年。

❿ 見〈中華民國七十八年水彩畫大展序文〉，中華民國七十八年水彩畫大展專輯，臺中：省立美術館，民國78年。

每一種材料被研發出來後，總要有許多藝術家去鑽研，了解其特色，進而發揮其特質。雖然十五、六世紀水彩還被界定在練習或速寫的媒材，或是被認為與素描同類別，但在歷史潮流的推演中，無數藝術家的努力，開創出豐碩的水彩繪畫成果，幾乎可以與各種表現媒材相互抗衡，逐漸建立其突出而明確的表現特質，成為眾人認可的專業繪畫類別。

繪畫的表現形式相當多樣，尤其生活步調快速的二十世紀，在尊重個別特質的意識潮流中，所呈現的繪畫語彙更為多元且複雜，不論是早期的古典主義、浪漫主義（Romanticism）；或曾在國內掀起流行熱潮的印象主義、抽象主義，以及當今具有實驗特質的前衛藝術（Avant-Garde），其所表現的思想內涵或視覺語彙範圍均不相同，各具特色與價值，而不同的表現形式可能就會有不同的表現媒材與作畫的方式，以一般客觀視界為表現基礎的類印象派風格，當然需要實地寫生，而這種戶外寫生的作畫方式，水彩可說是相當合適的繪畫媒材。

著名的水彩畫家沈國仁，鑽研水彩多年，繪畫題材以風景為主，他不喜歡空思幻想的風景，而執著視覺客觀的普遍語彙的重要性，故每一張作品的誕生，均需花費相當的時間與精力，實地下鄉搜尋，先找尋到那感動自己的景致，再藉由內心的真情，轉化為繪畫佳作。

在這幾十年的藝術創作生涯，沈國仁憑藉對臺灣鄉土文化的熱愛，幾乎走遍臺灣各大小鄉鎮，不知創作多少令人讚賞的「臺灣味・鄉土情」的作品，如：「大戶農家」、「河邊洗衣」、「內埔的寺廟」、東港的小船「泊」、高樹的「農宅」、佳冬的「李家古厝」及萬丹的「村落」等等，都是展現濃厚鄉土情感的作品。他是一位關懷鄉

6-3-8
沈國仁，大戶農家，
1998年，56×76cm。

土、熱愛樸實的藝術工作
者，其作品的表現風格，
是以略帶乾擦的重疊法，
呈現建物的歲月美感，而
多變沉著的筆法相當洗
鍊，以飽和的赤色系敷染
的紅瓦磚牆、人物或家禽
的巧妙點綴，及青山綠樹
與遠物的補色烘托，使原
本陳舊的建物在樸實的美

6-3-9
沈國仁，河邊洗衣，
1993年，56×76cm。

感中，又兼具鮮麗的生命力，至為難能可貴，沈國仁除了
凝聚即將逝去的臺灣鄉土建築之美，詮釋新的農村愉悅的
生活情趣外，其深厚的水彩造詣與獨特的畫風，在臺灣近
代水彩發展史中，更是一位頗具本土特色的藝術家。⓫

⓫ 見黃進龍，〈彩繪鄉間農趣新詩篇──沈國仁〉，文化與生活雙月刊，
屏東縣：屏東縣立文化中心，民國87年，頁35～36。

　　同樣創作許多臺灣風景畫的年輕水彩畫家謝明錩，並非學院起家，也不曾畫過石膏像，因感懷歲月情感，喜歡斑剝的質感，取景自然而然以老舊或具有歲月痕跡的事物入畫為主，謝氏以自然為師，面對自然寫生相當投入，起初從細筆逐一刻畫，漸轉向簡練；原先講求畫十筆的東西，漸要求僅五筆、三筆或更直接就要完成，這種簡練的過程技法，並沒有減少其作品中原有的「歲月」感受，反而更增加些許活潑的生趣，把暗調子的部分做「抽象化」的處理，除了符合視覺的整體性觀察結果外，讓色彩豐富，亦適切地從易悶澀的暗調中，綻放出許多流動的生氣。

　　在謝明錩豐富的個展資歷中，「美麗與滄桑」或「浪漫中國」系列中，均呈現濃厚的歲月美感，而「新臺灣人看老臺灣」系列，他把繪畫當成歷史與文學看待，他企圖用畫筆，讓過去的影像、失去的記憶，所有如今看不到的「歷史臺灣」重現，誠如臺灣史研究者莊永明在其「新臺

6-3-10
謝明錩，沉思的
牛，1997年，51
×76cm。

灣人看老臺灣」系列展序中所
言：「他以彩筆為臺灣歷史影
像，按下了第二次的快門⋯⋯他
以彩筆修補了臺灣歷史影像的殘
缺，讓舊時歲月的景色重新顯
影！」

　　同樣以具象的寫實手法，描
繪臺灣古老的建物，沈國仁是以
現場寫生的方式，直接捕捉畫家
與景物當時的情感流通形態，具
有濃厚的印象派手法，講求用筆
的功用，形象描寫介於寫實與寫
意之間，並呈現些許室外寫生時
的悠閒氛圍（雖然有些作品是在
室內完成的）；謝明錩的作品，
質感的感覺成分較重，刻畫較為
細緻，歲月情感濃厚，然其暗調
「抽象化」的理念，使作品在某些
次要的部分圖像，被一筆畫過，
甚至有虛化的抽象形式特質，故
其作品中節奏鬆緊的運用手法大

6-3-11
謝明錩，農閒，1997年，76×51cm。

於沈氏，也因局部的細緻質感，使畫面有些圖像產生瞬間
凝聚的沉重，除了下筆準確、肯定之外，謝氏亦運用各種
特殊技法，或混用不同媒材，在乾擦、噴甩、壓拓或漬染
的綜合手法鋪陳下，其自然的妙趣卻化解原先的沉重，而
帶出新意與生氣，這種除了「筆畫」之外的各種可能益於
畫面的效果，也是謝氏近年費心鑽研的課題，誠如他所
謂：「把所有色彩、筆觸、肌理、明暗都調進一盆水裡，

然後往畫面上潑灑，瞬間頓成一張寫實畫！」這雖是不可能的想法，但卻展現了藝術家崇高理想的企圖心。

當然除了上述表現技法的差異、媒材的單一或複雜，與繪畫形式的不同之外，畫家所根植的情感與意念，也是創作出不同感受的中心根源之一。當我們面對景物時，我們是以輕鬆自在的心境面對；或者從歷史的時空中，尋求文化的視點以對；賦予客觀的寫實色彩，或主觀的情感色彩，均會產生不同感受的畫面，豐富視覺的境界。

以「窮我有生之年，能繪出萬分之一的自然之美」自勉的著名水彩畫家郭明福，認為自然風景是最令他懾服的題材，在大自然中早就具備了古今繪畫的要素與理論，這

6-3-12

郭明福，早春，1998年，56×78cm。

印證了古人所謂「師法自然」的道理，不論是蘭嶼的小船、東北角的浪花、岩石、玉山、雪山等著名的山峰，抑或是天祥的雲霧，在在都是郭明福創作的題材，從其豐富的自然風景作品中，了解他旅涉千山萬水，創作的足跡佈滿臺灣各地景點，除了描繪風景之外，更將自身對大自然的宏偉或幽靜的體悟，呈現在畫面之中，展現一股在現場不易被人察覺的景象靈性與生趣，或驚濤駭浪而氣象萬千；或寧靜悠遠而詩意纏綿，令人讚賞。固然以「人為的建物」較能直接傳達文化的特色，彰顯本土的意涵，但只要畫家的眼睛夠犀利，即使那平凡的自然景色，亦能提煉出屬於臺灣特質的意象。

6-3-13

郭明福，拜訪太陽的家，1995年，76×56cm。

同樣以風景為主要創作題材的水彩畫家曾興平，通常把描繪的景點鎖定在花東地區，尤其是花東海岸的景色，為其創作的主軸，這種配合個人生活的地域淵源及休閒活動的興趣（曾氏常年居住臺東，並喜歡海釣），對景物的

熟悉,所詮釋的景色之情感必強於一般人,我們可以從其作品中嗅出一股濃厚的「在地的」情感,故關照生活的環境,理出區域的特質,創作時的真情投入,多少彰顯本土「在地的」生命情感。

近年國內美術教育與美術創作的蓬勃發展,除了本土畫家之外,亦歸功於老一代的前輩畫家及後來美術愛好者共同鑽研、推展的結果,本單元所論述的本土畫家之外,尚有其他具有「本土性」的畫家,礙於篇幅所限,無法一一列入,且選擇性的介紹,難免疏漏,同學可利用美術館、博物館,或各地文化中心、社教館及私人畫廊等美術機構,所推出具有本土性的水彩畫家作品的個展或聯展,閱覽所出版的相關畫冊資料,必有助於對本土水彩畫家作品更深入的了解。

6-3-14
曾興平,臺東小野柳,1995年,76×56cm。

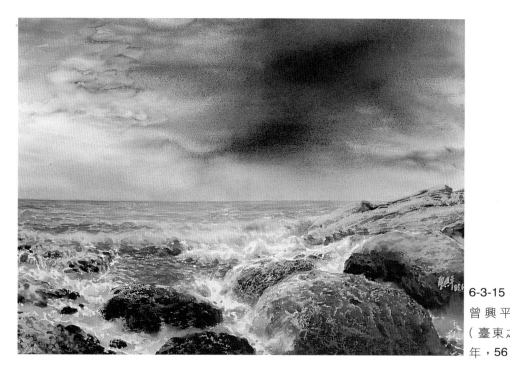

6-3-15
曾興平，撥雲見日
（臺東之美），1996
年，56×78cm。

6-3-16
孔來福，淡水漁船，1998年，34×54cm。自稱十分戀家，具有「臺灣心・鄉
土情」的孔來福，是個不折不扣認同斯土的自然主義者，他所描寫的田野、竹
林幽徑、雞隻鴨群、古厝廟宇或港邊風光，除了歌頌鄉村之美，並由其懷舊的
戀鄉之情，勾畫出那逐漸消失的淳樸意境。

6-3-17

陳諪華，雨後林田山（花蓮），1997年，56×72cm。作者以極細膩的手法，刻
畫山中景物與日式建築的老舊房屋之斑駁特徵，傳達出歲月的情感，屋頂瓦片
是以少許粉彩潤飾，遠景的特殊技法運用，更渲染出山中多霧氣的雨後特質。

6-3-18

陳諪華，團圓（佳冬
楊氏宗祠），1993
年，55×76cm。

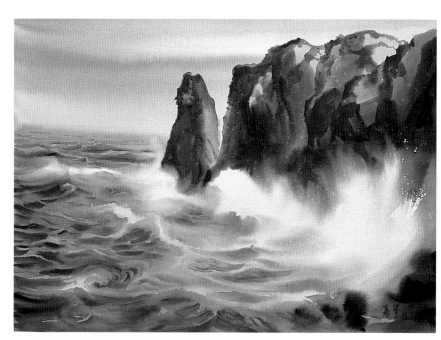

6-3-19
侯壽峰，七美島之浪，
1984年，57×76cm。

6-3-20
侯壽峰，宅院深深，1994年，106×75cm。
作者以濃烈的本土關懷之情，刻畫傳統的建物，透過曾經擁有的居住空間與生活景象再現，渲染出曾經走過的本土風情與歲月美感。

6-3-21
施並錫，南方澳漁村，
1974年，50×70cm。

6-3-22

施並錫，野柳所見，1975年，76×54cm。

才氣橫溢的年輕畫家施並錫，非常關注本
土美術與文化的發展，從早期的實景描
寫，到讓作品成為歷史的見證；從感動生
命可貴的母與子圖像系列，到一改過去細
柔風格，以強烈粗獷的濃郁色調，探索當
今的臺灣都會生活，雖然各階段創意內涵
或有所差異，但所呈現的創作真誠態度卻
是一貫的。本處所提供的作品，是由注意
色彩流韻的真實自然描寫，轉換成立足本
土人、事、物關懷階段的作品，淋漓的雲
彩，深邃而寬廣的空間，透露著濃烈的臺
灣氣息。

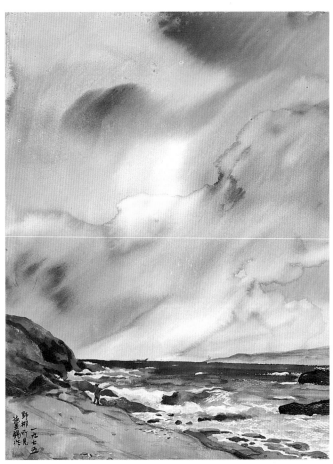

四、國內外傳統與現代水彩畫家作品鑑賞

　　1492年哥倫布發現美洲大陸，常為歷史學者論述為現代歷史的開始年代，同時期的文藝復興光芒，也為藝術界揭開璀璨的史頁，藝術家不再同於其他任何行業而有自己獨特的時代。

　　在過去傳統的藝術領域，繪畫的題材大都是宗教的主題，若是具有世俗氣質的，也都局限在少數幾個特定的題材，如表現諸神愛情故事的希臘神話，或勇猛鬥士的羅馬英雄事蹟，以及一些擬人化的寓言，十八世紀中葉以後，藝術家漸對傳統藝術題材忽視，脫離這些狹窄的描繪範圍，而漸揭開現代的序幕。⑫ 本單元將以西洋美術史料的發展為主軸，敘述相關的畫派、藝術家或水彩畫家，並將與之類同風格的國內水彩畫家作品，並列分析陳述。

　　在繪畫的領域中，風景畫曾被視為次要的，當時人們也不會敬稱那些靠描繪鄉間房舍或景色的畫家為藝術家，而經過十八世紀晚期浪漫精神的洗禮後，多少改變了這種態度，因為藝術家擁有更自由的選擇題材，提升了風景畫的定位，也助長了風景畫的盛行。

　　水彩巨匠泰納與康斯塔伯，同為十九世紀英國重要的風景畫家，1792年泰納第一次外出旅行寫生後，此後50年不曾中斷，作品中常燦放著光的迷魅，尤其是威尼斯晚期的水彩和不透明水彩的運用，最富有神奇炫目的光線效果，雖是風景畫，卻是不平靜的激動世界，誠如美術史學

⑫ 見E.H.Gombrich著，雨云譯，藝術的故事，臺北：聯經出版事業公司，民國86年，頁375～380。

家龔布利赫（E.H. Gombrich, 1909～）所言：「泰納作品裡的自然，往往反映著人類情緒；面對無法控制的威力時，我們會覺得渺小與受壓迫，而不得不佩服能對自然力發號施令的藝術家。」⑬

康斯塔伯不像泰納欲凌駕傳統，除了渴求真理外，其他並不重要，他無意以大膽革新來顫動人心，只想忠實於自己的視覺，並將自己研究十七世紀荷蘭風景畫家的傳統之心得，重新構築自然的景色。

傳統規範的鬆動，為藝術家帶來的創意可能，表現在泰納的是追求撼動的戲劇性效

6-4-1
泰納，聖馬可鐘樓，1819年，22.5×28.7cm，英國倫敦泰德英國館藏。

6-4-2
康斯塔伯，老沙蘭市的小山丘，1834年，30.2×48.6cm，英國倫敦維多利亞和亞伯特美術館藏。

⑬ 同⑫ ，頁393。

果；康斯塔伯則忠實探討自然；而同期的另一位水彩畫家布雷克，則拒絕描繪自然，他認為「內心的關照」（Inner Eye）非常重要，沒有必要用肉眼去觀察周圍的世界❶ ，這種藝術創作範疇的逐漸寬廣現象，慢慢揭開多元化的現代藝術風潮。

寫實主義（Realism）畫家庫爾貝（Gustave Courbet, 1819～1877）認為除了自然之外，不願做任何人的學生，在其作品「早安，庫爾貝先生」中，將自己背負工具徒步走過鄉村，並接受友人的問安，這對習慣於學院派作品的人而言，沒有高雅的態勢，甚至感覺有些幼稚，但這正是庫爾貝有意抗議一般畫家因襲傳統、跟隨潮流的觀念，這種反對傳統老套的真誠情懷自有其藝術價值，也是寫實主義重要的理念之一。❶

6-4-3

柯特曼，犁過的田野，1807年，24.1×33.7cm，英國里茲市立畫廊藏。

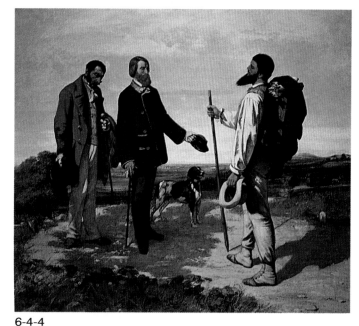

6-4-4

庫爾貝，早安，庫爾貝先生，1854年，油畫、畫布，130×150cm，法國蒙特佩利爾法布里美術館藏。

❶ 見H.W. Janson著，曾堉、王寶連譯，西洋藝術史④：現代藝術，臺北：幼獅文化事業公司，民國78年7版，頁23。

❶ 同❶，頁403～404。

6-4-5
杜米埃，頭等車廂，1864年，43.5×34.4cm，美國紐約大都會博物館藏。他以栩栩如生的筆法來記錄印象，並無感傷地描繪出當代的社會生活。

同時期的法國畫家杜米埃是著名的諷刺漫畫家，除了以諷刺而誇張的作風為生活做見證外，他敏銳的觀察力所描繪當代的社會生活景象，亦屬於社會寫實主義（Social Realism）的代表。

印象主義畫家馬內（Édouard Manet, 1832～1883）及其友人，對庫爾貝的構想非常認真，他們對已經腐化的繪畫陳規提高警覺，並發現傳統藝術呈現自然的方法主張乃是一項誤解，那是在矯揉造作的情況下來呈現人物或景物的手段，並不能客觀反應「所見」的真實，因此馬內及其慕從者引發處理色彩的革命，認為在外在自然的條件下，看到的不會是個別色彩的個別物體，而是融入肉眼與心眼的各種色調所形成的鮮明混合物。❻

6-4-6
馬內，貝德莫里梭肖像，1874年，20.3×16.5cm，美國芝加哥藝術學院藏。

❻ 同❷，頁406。

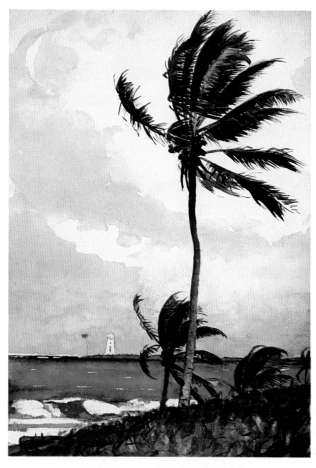

6-4-7

荷馬，棕櫚樹，1898年，59.4×
38.1cm，美國紐約大都會博物館藏。

6-4-8

沙金特，山中溪流，
1910～1912年，34.3
×53.3cm，美國紐約
大都會博物館藏。五
彩繽紛的色彩與明亮
的色調，充分展現印
象派所追求的戶外明
媚的光影效果。

在以往傳統的繪畫中，認為物象的陰影應為灰色或黑色，但印象派的畫家認為，陰影不應只有灰色或黑色，更可能存有各種豐富的色彩；或是畫上物體顏色的補色。這種摒棄室內作畫，把畫具搬到戶外寫生，追求色彩的亮麗，因不再使用輪廓線，物象的外形因而模糊，印象派的作品成為光影、氣氛的直接反映，他們以色彩再創明亮陽光下璀燦而生動的景致，也為風景畫在美術史的定位中，揭開最輝煌的一頁。

這種拒絕想像力的觀念，忠實客觀紀錄瞬間的視覺印象，排除敘事性及文學的內容，專注於稍縱即逝的偶然，

6-4-9

賴武雄，青山依舊伴古橋，1991年，水彩、絹，50×65cm。作者認為：「今日在臺灣，本土意識逐漸抬頭，然根植於這塊土地的生命軌跡及思想、情感，卻缺少更多的畫家去觸及，何況這種深刻的情感意涵，絕不是任何單一形式的藝術，所能充分表白的，因此，在臺灣的畫家，應該有責任積極去探究和觸及。」所以很多保有原初風貌的風景，就經常成為賴武雄作畫的題材，以貫徹其思想。

6-4-10

簡嘉助，晨光影趣（印度），1997年，66×109cm。除了透明的水彩外，近期則以不透明技法表現為主，畫面中常利用對比效果來推展空間，部分高彩度的作用在於強化活潑的視覺效果，用筆深沉厚實而灑脫明快，更能彰顯活力與生趣。

6-4-11

蘇憲法，關渡，1998年，38×56cm。印象派的「解形」手法，是為了要追求情境的氛圍，作者所用的「解形」除了匯聚主體的吸引力之外，更增添抒情的浪漫。觀者的視線，隨著河面曲折多變的船影舞姿，被引入一個令人心醉的桃花源。

犧牲了事物的永恒性，說明了印象主義對傳統的矯枉過正，一種關心真實的永恒結構甚於瞬間外在現象的思考，到後印象主義大師塞尚時而有所改變，他反對印象主義因光與色的變幻而瓦解了構成的方式，強調畫家要從自然中尋找圓柱體、球體及圓錐體等基本結構，暗示了日後立體主義的基本理論，以他「現代藝術之父」的稱謂，就可以了解他在美術史地位的重要性。

6-4-12
鄧國清，漁歸，1994年，56×
77.5cm。

6-4-13
鄧國清，白水黑山，1993年，56×77.5cm。作者熱愛自然，常漫步海濱、田野、高山，敞開胸襟，擁抱星月山川之美，然後用他銳利的藝術家之眼，汲取精華，重新構築出另一個胸中世界，是一種描寫自然、消化自然，直到再造自然的創作。在本作品中，他僅用色塊的筆觸方向，便構築出胸中丘壑，雖不見細石刻描，但水與彩之間的浸透，豪邁大色塊的對比，揮灑出淋漓盡致的海岸渾融氣韻。

6-4-14

吳承硯，仙客來，1986年，50×50cm。

6-4-15

吳承硯，靜物，1991年，50×50cm。雖然多水會增加掌控物象形體調子的難度，但對一位深厚功力的藝術家而言，不僅不受其干擾，反而能「借力使力」，使作品展現更難得的淋漓與灑脫的效果。

6-4-16

舒曾祉，金瓜石，1992年，56×76cm。

6-4-17

舒曾祉，教育電臺，1990
年，56×76cm。不論都
市的建物景觀，或鄉野的
自然風景，作者所擷取的
形象的最佳組合，看似隨
手可得，其實是來自作者
採移山倒海式的重組佈局
而成；主觀的色調，或清
明秀麗，或沉穩雅緻，配
合用筆的奔放與豪邁，凸
顯水彩創作的迷人情境，
是一位風格獨特的現代水
彩畫家。

　　「現代藝術」在當今的藝術詞彙語句中，是非常普遍的美術（藝術）用語，但它並不像印象主義或寫實主義，有類同的風格或特定的推動成員，故在定義上比較不易簡明論述，一般人會聯想到是打破傳統的藝術形態，或「新」的概念，但是我們不僅難以在傳統或現代之間，找出一條明顯的劃線；對於何者為「新」的問題，亦難以明晰論斷。

　　在過去的傳統世代，藝術和藝術家都被視為負有宗教、社會與道德的任務，彼此之間的秩序也密切整合在一起，也就有「文以載道」之謂；而現代藝術不必然有闡揚宗教、社會與道德的功能，甚至以極端的反叛者出發，揭露各種醜陋的人性陰暗面，打破了傳統講求的規律與準則，多元化與個人化的結果，豐富了現代藝術的內涵，也複雜了藝術的本質。

　　形式與內容是構築藝術的主體，當內容一直不斷往外擴充的同時，形式則隨之演變，或反為因果，相互影響，在缺乏傳統藝術創作的準則與規律的框架之下，及現代社會的快速脈動的激發，演變成迸裂式的發展，在短短的幾十年間，出現了難以數清的藝術派別或主義，而這種多樣性或個人化，正好是現代主義（Modernism）的特質之一，就現代繪畫的觀點，它泛指二十世紀的繪畫，尤其在1901～1906年間，在巴黎曾經大規模展出後印象主義大師梵谷、高更（Paul Gauguin, 1848～1903）及塞尚的作品，並影響後起的年輕藝術家走向不同的新風格，就像1905年一些志同道合的人在法國公開展覽時，曾被批評家稱為「野獸」（Les Fauves）的展覽，他們更以此為榮，「野獸派」（Fauvism）於是誕生，他們的共同特點為丟棄傳統的束縛、積極探討實驗的可能，揭開了二十世紀的現代繪畫序幕。

6-4-18

張柏舟，黃石公園一景，1982年，56×76cm。

6-4-19

張柏舟，尼泊爾古廟，
1996年，56×76cm。作者
利用繪畫的基本元素：
點、線、面，描繪外在的
客觀建物與景觀，客體的
真實是地域性的生活共鳴
基礎，而點、線、面的構
築，則是主觀情感的抒
發，配合濃烈的色彩與留
白的對比張力，呈現作者
對世態人間豁達的生活哲
學。

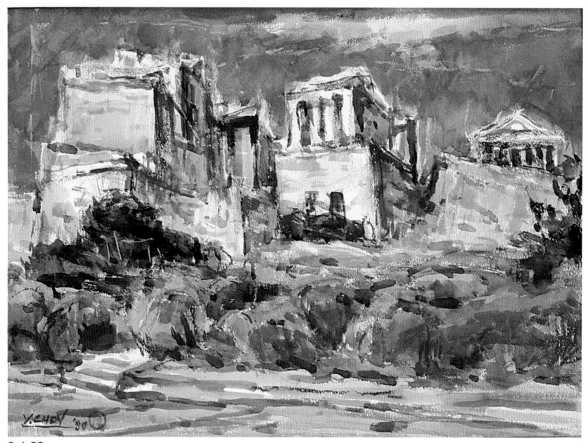

6-4-20

陳銀輝，希臘古跡，1980年，38×56cm。不論是理性的造形、線面交錯的半抽象風格，或感性與理性相均衡的半抽象畫風，在在呈現畫家各個時期的不同繪畫風格，作品中綺麗而富變化的色彩，與交織在形色量塊間的線條曲韻，相當令人著迷。本作品中不見纖細秀巧，但顯古拙與悠遠的雅趣，使人憶想那年代久遠的古國文化。

　　這群人中以馬諦斯最為著名，他曾研究東方地氈的色調，對強烈色彩的偏愛，發展出對現代設計極具影響性的裝飾性風格，將早期形象寫生，轉換成裝飾性的圖案，這種缺乏立體空間的效果，卻為構圖增添許多變化的韻味，即新奇的形式導致傳統造形及透視法的廢棄，於是實驗之門大開。

6-4-21

金哲夫，晨曦（秋之組曲），1992年，54×75cm。作者以對比的手法，將自然的形象構築於畫面中，大面積的樹與建物，幾乎佈滿整個畫面，從中帶出的一股壓迫感，卻在點景人物的牽動下，轉換成置身巨木聳立的古意園林之中。

6-4-22

金哲夫，家在山水間，1995年，39×54cm。隨意揮灑的小品，好似靈巧的雙手十指，在鋼琴鍵盤上彈奏出輕快節奏的優美旋律。

　　現代水彩畫宗師<u>馬白水</u>，曾在<u>臺灣師範大學</u>美術系任教長達27年，早年在大陸期間，走遍大江南北，飽覽名山大川，開闊了他的胸襟，後來遊歷<u>歐洲</u>，拓寬視界，並於1974年赴<u>美</u>定居，在世界文化熔爐匯聚的<u>紐約</u>，領悟創作的本質，而開創出具有現代性的彩墨獨特風格，蜚聲國際畫壇。

　　<u>馬諦斯</u>因對東方地氈色調的偏愛，發展出圖案化的裝飾性風格；而<u>馬白水</u>的「中西融匯」觀念，也開創了彩墨的天地，這

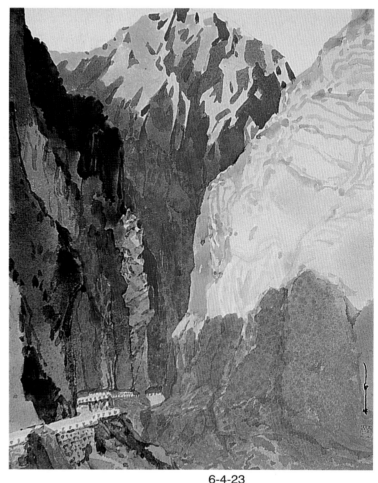

6-4-23

馬白水，積雪（橫貫公路），水彩紙，1966年，62×50cm。

6-4-24

馬白水，墨色北門，1970年，水彩、宣紙，41×54cm。作者繼1962年「古城豔陽（北門）」之後，針對相同的題材再度創作，將媒材更換為水彩與宣紙的組合，為其長久所提倡的中西融貫的彩墨觀念進行嘗試。

種讓東西對話的可能，均對美術界產生重大的影響，然馬白水還是很謙虛地在1990年提出，他僅想「搭一座彩墨的便橋。」

　　從1958年起，馬白水開始漸漸放棄先前忠實描寫自然的方式，改以主觀寫意表現自然，並將物象簡化成繪畫的基本元素點、線、面，這種將物體還原成幾何形體，甚至平塗色塊的表現方式，是源於後印象派與野獸派，正如他所說：「野獸、立體派的色面關係、造形設色的變化，實在引人入勝……」❼ 如作品「夕陽淡水」，以近乎平塗的色面表現河邊的屋舍、遠山及天空，誇張的比例強調河面上的船影；赤烈的紅、藍、灰對比色，勾畫出畫者有著野獸派表現的熱情；浪漫的色斑轉喻夕陽西下的光彩奪目，

6-4-25

馬白水，夕陽淡水，1965年，彩墨、宣紙，61×121cm。

❼ 見王家誠著，馬白水繪畫藝術之研究，臺中：省立美術館，轉引自韋心瀅，〈物象、找尋、對話──析論馬白水之繪畫特質〉，彩墨千山──馬白水九十回顧展專輯，臺北：國立歷史博物館，民國88年，頁37。

打破物質表象的呈現，切斷或阻隔與現實往來的通路，導引觀者進入一個裝飾性的迷幻世界。

若依據藝術的創作性與社會接納之關係，我們可以把藝術分為三種類型。第一類型：習見的題材或舊主題，以新的形式和新的視覺符號來表達，如印象派、野獸派。第二類型：新的題材或新的主題，以舊的形式和視覺符號來表達，如普普藝術、超寫實主義（Super Realism）的繪畫。第三類型：新的題材或新的主題，以新的形式和新的視覺符號來表達，如抽象表現藝術等。而馬白水的彩墨畫，是綜合中西繪畫之長（新的視覺符號），來表現我們生活周遭習見的主題（風景、市景、靜物等），是屬於第一類型

6-4-26

沙金特，白船，1908年，35.2×49.2cm，美國紐約布魯克林美術館藏。海岸、港灣或船舶，都是習見的繪畫題材，此畫作者以暢快的筆觸及鮮明的調子，表現在赤烈陽光照射下，海港船隻耀眼的印象，這種舊的主題賦上了新的形式，令觀者耳目一新，產生了新的感受。（請與圖1-1-1、1-1-2比較）

6-4-27

葦帛（Idelle Weber,1932～），吸血鬼（I）──東2街，1975年。畫中物象的描寫手法非常寫實，類似傳統習見的語彙，但畫家認為物體本身都有其固有的形色之美，藝術家不能支配它的新觀念，或是「垃圾堆」的新主題，仍可以發現美。

6-4-28

席德進，古屋，56×76cm。

6-4-29

席德進，風景，1981年，56.5×76cm。

的藝術家，創新中仍與傳統保持關係，獨特中仍與社會維持和諧關係。❸

即使身歷文化社會快速變異與動盪的二十世紀，藝術的風潮再三更替，而極力倡導現代性的馬白水並不隨波逐流，即使其中的現代藝術強流——抽象藝術，也沒有迫使他放棄「中西融匯」的藝術創作理想。同樣曾任教於臺灣師範大學美術系的水彩畫家席德進，特別強調素描功力的重要性，作畫簡潔，下筆乾淨俐落，主張用中國畫的精神與書法表現，作品常有濃厚的水墨韻味。他認為：「不要把水彩當作只是單獨的水彩畫看待，要多方面研究，如書法、素描才能深入，對東西文化要有透徹的了解，要畫成中國人的水彩畫。」❹

❸ 見王秀雄，〈馬白水教授的彩墨畫意涵與價值——評介馬白水的九十回顧展〉，彩墨千山——馬白水九十回顧展專輯，臺北：國立歷史博物館，民國88年，頁25～26。

❹ 見李焜培著，水彩畫法1‧2‧3，臺北：雄獅圖書公司，民國77年8版，頁30。

水彩畫家<u>陳明善</u>早期喜歡以古屋、山城為創作題材；
中期以山水、漁港為主題表現<u>臺灣</u>鄉土風貌；近期則以較
大的畫面揮筆於海洋波光、浪花、礁石之間，充分運用乾
溼交織、灑脫淋漓，表現出具有<u>中國</u>水墨韻味的獨特風
格，與<u>席德進</u>的創作
觀念有些類同，作者
以哲學性的思維觀察
自然，從情中求形，
再從形中放情，有形
的觀念，而無形的束
縛，作品中的氣韻豪
邁萬千。

6-4-30
陳明善，明潭光華，1997
年，55×75cm。

6-4-31
陳明善，北海風情，1997
年，55×75cm。

推展國際性水彩交流展不遺餘力的羅慧明，畫作的個人風格相當獨特，慣用簡潔的形與色，在水分乾溼恰到好處的渲染中，表現出傳神的主觀創意情境，亦含有中國水墨的圖式韻味，並伴隨幾分輕鬆自在的裝飾性趣味。

6-4-32
羅慧明，紐西蘭
牧場，1996年，
56×76cm。

6-4-33
羅慧明，黃山夢
筆生花，1994
年，56×76cm。

6-4-34

Thurman Hewitt（美），曼杜西諾風景，1993年，45.7×58.4cm。

6-4-35

Thurman Hewitt（美），高
納道托廣場，1996年，
45.7×58.4cm。作者將空
間壓縮成平面，物象形體
也簡化處理，濃烈的色彩
與圖案式的點綴，頗富裝
飾性味道，並具有現代藝
術的簡潔特質。

表現主義（Expressionism）是指二十世紀的一個美術運動，它擺脫了文藝復興以來歐洲以再現自然為首要目標的傳統，最先驅者梵谷雖自認是承襲印象派的傳統，但其情緒化和象徵性的本質，誇張表現人類的極端激情則是表現主義的信念。

肇始於法國的表現主義，同時也在其他各國發展開來，尤其在德國發展相當興盛。野獸派的繪畫即使在激昂時，也總保持著構圖的和諧及色彩的裝飾性與抒情性；但德國的表現主義則呈現一種粗暴，甚至是山雨欲來之勢，這是法國氣質所沒有的差異。

橋派（Die Brücke）1905年成立於德勒斯登，是德國表現主義的重要畫派之一，代表畫家諾爾德（Emil Nolde, 1867～1956），早期繪畫事業並不順利，1941年美術局命令他將過去兩年全部作品送交上去，結果其中有44件被沒收，可見納粹對表現主義的壓迫。生活孤獨的他，卻在1952年得到德國的功績勳章，最後一幅油畫於1951年完成，但他仍繼續畫水彩畫，一直到1955年，以其情感主義的神祕魅力，及對中世紀的宗教熱忱，作品中絢爛而強烈的對比色彩，粗獷豪邁的筆觸，表現出個人的激烈情感。[20]

6-4-36
諾爾德，海芋和秋牡丹，45.4×34.6cm，藏地不詳。

[20] 見王秀雄等編譯，西洋美術辭典，臺北：雄獅圖書公司，民國71年，頁288～291。

6-4-37

伯克費勒得（Charles Ephraim Burchfield, 1893～1967），天蛾和怯懦之路，1946年，133.7×113.7cm，美國紐約慕松威廉普洛特學院藏。在繁星點點天空下的夜晚花園，充滿組織富麗的幻想情境，是一種表現主義畫家傳統的主流。

　　泛指二十世紀反歐洲模擬自然傳統的抽象藝術，佔據了現代藝術的大半江山，代表畫家康丁斯基欲藉著純心靈性的新藝術（Art Nouveau）以促進藝術的更生，他所實驗的色彩音樂作品，開創了抽象藝術的風行，而原先構成主義（Constructivism）的畫風，晚年則轉為不甚嚴謹的幾何成分，具有幻想的意味。

　　企圖要消除理性的主宰，將無意識心靈的創作衝動解放出來，並探討不可見的視覺奧祕為宗旨的畫家米羅，是超現實主義的代表畫家之一，當佛洛依德（Sigmund Freud, 1856～1939）的潛意識理論被引用，詩人以自發式寫作時，米羅則致力探索類似的視覺創作，故對他而言，每一幅畫都是一次新的歷險的追尋。

6-4-38
康丁斯基，無
題，1915年，
22.5×33cm，
俄羅斯Rjasan國
家美術館藏。

6-4-39
米羅，人物，1975年，炭筆、水墨、膠彩、雙面報紙，59.5×83.5cm，法國麥格基
金會藏。

6-4-40

羅清雲，通天恒河水，1984年，39×54cm。恒河在一般人的印象中，大都是髒的聯想，但在印度人的心中，那是可以洗去罪惡或災難的聖河，是充滿神靈的宗教意涵，我們可能很難理解他們的迷信想法，但從本作品的意境，卻能讓我們更真切地感受到一股莫名的宗教靈性的生命力。

6-4-41

陳景容，美濃土地公廟，1984年，33×40cm。

6-4-42

陳景容，賣水果的人，1980
年，36×45cm。作者通常以
堅實的素描及嚴謹的構圖為基
礎，配以略帶灰調的色彩，淡
淡的敷染，不論是靜物、風景
或人體（物），都渲染出幾許
的寧靜、清遠、神祕或寂寥的
感覺。

以表現孩童單純好奇心取向的水彩畫家克利，作品兼
具慧黠與童稚的氣息，在二十世紀中，從後期印象派開始
的三大主流，強調藝術家對自己和世界的情感的表現性；
強調作品形態上的結構的抽象化；或發掘人類想像中的世
界之幻想特質，克利的作品兼具了三大特質，故也因此難
以界定其風格。

作品曾受克利影響的國內著名水彩畫家劉其偉，是一
位充滿熱情與冒險精神的「不老畫家」，他畫了多張自畫
像，瘦長的臉形、披掛著醒目的鬍子，好似老人一般，但
充滿熱情與愛冒險的精神，總給人年輕或童真稚氣的印

6-4-43
克利，靠近突尼斯的聖德曼，1914年，21.5×30.7cm，法國巴黎龐畢度藝術中心國立現代美術館藏。

象。劉老做電機工程，卻喜歡深入洪荒探險；研究文化人類學，卻喜愛繪畫創作，其豐碩的人生歷練，涵養了他豁達的心境與對社會、人類、動物的關懷，是一位真正落實生命意義的現代人。

克利「與其訓練畫家的技巧，不如訓練他的想像力更重要」的教學理論，對劉老的影響甚大，「作品中不是畫他所見的，而是畫他心裡所想的，所用顏色非常和諧。」如同劉老不喜歡直接用原色表現，也不喜歡用固有色，以

6-4-44
劉其偉，伴侶，1996年，水彩、粉彩，50×36cm。

6-4-45
劉其偉，紅衣女，1985年，水彩、粉彩，50×36cm。

便獲致如同克利作品中的和諧色調。㉑

　　曾主張透明水彩畫法的劉其偉，後來因覺得量感不夠而改用布代替紙張，並加上粉彩等混合媒材的修飾，去除布的過度暈染不紮實的缺點，形成一種既具量感又不輕飄的新風貌，作品「紅衣女」形象本身並沒有充足的明暗變化，以說明立體的量塊關係，但感覺並不輕飄；暈渲的效果，更烘托出少女柔細優雅的氣息，在在呈現畫家不細描慢刻的深厚創造功力，並使媒材發揮出靈妙的敘述力。

　　同時期的王攀元以不透明技法見長，在類似單一色調的作品中，常見僅出現在一小部分畫面比例的物象，單一的色調與「空」的佈局，卻呈現空靈、虛幻的形而上精神感受。

　　藝術的現代化並不是唯一的創作路途，傳統與現代除了沒有明顯可靠的界標之外，至今，彼此之間，依然存在

㉑ 見鄭惠美，〈生存是無止境的挑戰〉，劉其偉作品展，臺北：臺北市立美術館，民國81年，頁72～79。

6-4-46

王攀元，遠帆，５３×77cm。

相互影響或彼此消長的現象，誠如最負盛名的藝術大師畢卡索，幼年就表現非凡的藝術才能，傳統描寫功力獨到，但為追求繪畫的根本問題，不滿只對偶然的或表面的外在世界的模仿，從具象的藝術傳統束縛中解脫出來，開創了立體主義，聲名大噪，數年後卻因對安格爾素描作品正確而嚴謹樣式化的喜好，以及1917年在羅馬與迪亞吉利夫的俄國芭蕾舞團接觸後，作品的表現又回歸傳統，為自己開創出另一豐盛的古典時期的藝術成就。㉒

6-4-47

畢卡索，站立的裸女習作，1908年，62.6×47.8cm，法國巴黎畢卡索美術館藏。

㉒ 同⑭，頁77。

6-4-48

顧炳星，帆影，1998年，27×37cm。除了對立體派藝術的研究之外，並精通中西繪畫創作的畫家顧炳星，其作品所建構的空間既非傳統模仿式的具象世界，也非純粹主觀的抽象世界，而是主體（藝術家心靈）與客體（畫家所面對的世界）匯聚的對話空間，這種空間不離物象亦不偏於抽象，是我們美感欣賞時所呈現的心物合一境界。

　　美術史學家龔布利赫認為二十世紀藝術兩個相對立的準則，一個是熱切追求兒童般單純性（Simplicity）與自發性（Spontaneity）——使人聯想到孩童能夠塑造意象之前的塗鴉行為；另一個則是牽涉「純繪畫」問題的趣味。㉓

　　而美國藝術家帕洛克（Jackson Pollock, 1912～1956）被封為「行動繪畫」（Action Painting）或「抽象表現主義」的新風格創始人，正好符合上述的兩個相對立的準則。

㉓ 同⑫，頁478。

6-4-49
黃銘祝，流浪狗之歌，
1995年，57×77cm。

6-4-50
蕭如松，畫室，1987年，71.5×51.5cm，臺中
國立臺灣美術館藏。

6-4-51

洪東標,月荷,1994年,55×78cm。以分割手法描寫的是月夜下的荷花,或是花如月皎潔的白皙,硬挺的筆調與方正的色塊,應當是剛強的形式,卻在作者多層次調子的烘染之下,而呈現出一股荷花的柔美與清雅,實為難得之佳作。

6-4-52

洪東標,向大師致敬,1996年,100×153cm。

使顏料自然滴漏的形式創作而聞名於世的帕洛克，是
著名的美國現代畫家，這種利用顏料本身的黏性及顏料灑
漏在畫面上的速度與方向，一層層交織出來的結果，豐富
的色層與不規則的迴旋線條纏結，看來頗有目眩的效果與
迸發的張力，此將全部精力放在繪畫行動上的表現形式，
被宣稱為「行動繪畫」的代表，然除此之外，帕洛克亦曾
著述於超現實主義，如完成於1946年的作品「藍」，在一
大片藍色底的畫面上，用墨水筆勾畫了一些線條和難以言
明的圖案，用黃、白及橙紅等三色不透明顏料填色，波浪
狀的線條，似乎暗喻海天的區隔，各種「生物」浮游或飄
散其間，產生怪異的意象，充分展現幻想的特質。

6-4-53

帕洛克，藍，1946年，不透明水彩、墨水，47.6×60.4cm，日本歐哈拉美術館
藏。

行動繪畫對歐洲藝術的影響很大，並顯示出美國藝術的來臨，也讓美國成為在現代藝術中扮演主導的角色，但當行動繪畫方興未艾的同時，美國畫家羅斯科（Mark Rothko, 1903～1970）卻壓制行動繪畫那種猛烈的創作情緒，以平靜凝想的方式作畫，展現另一種抽象的創作，如完成於1969年的作品「無題」，平塗了天藍的色調，沒有任何形象與線條，僅在畫面的底部刷塗了一長條深藍的色調，如此簡潔的形式，頗符合現代感的意味。

6-4-54

羅斯科，無題，1969年，182.9×116.8cm，美國紐約羅斯科基金會藏。

6-4-55

陳明湘，火山花，1999年，50×90cm。作者以微觀的角度來陳述內心的美感，在視覺上則著重空間的安排、氣韻的營造與節奏的表現，呈現類似外象寫意又似內在抒情的作品。

6-4-56

陳秋瑾，觀照，1990年，57×
76cm。作者認為繪畫最主要的
元素是「結構」，包括概念結
構、造形結構、色彩的結構和肌
理的結構等。當這些結構的關係
達到一種縝密的狀態，這就是一
幅好畫。

6-4-57

陳秋瑾，一果兩制（二），1997年，
57×57cm。在單純的背景中，一個
類似被放大的果物，幾乎佔滿整個
畫面，雖有細筆的刻描，並非照相
寫實的單純描寫；也不是超寫實的
嚴謹刻劃，巨大的主題物，在在迫
使觀者陷入沉思，那單純的自然物
象好似述說著心靈的點滴，是形而
上的語彙樣式。（請參閱p.006作者
同一風格表現的作品：圖1-2-6）

6-4-58

克羅斯，約翰，1971～1972年，壓克力顏料，254×228.6cm，美國紐約沛斯威登斯添畫廊藏。

當反具象描寫的抽象繪畫及強調潛意識與激情的行動繪畫方興未艾之時，一種利用照片做客觀的描寫，並摒除個性描繪的藝術運動——超寫實主義，1970年興起於美國，他們認為每一個物體都有其固有的形色之美，藝術家千萬不能支配它，唯有客觀而毫不具個性的把它呈現出來，才能聆聽其真正的聲音。畫家利用照相機的正確與客觀，再客觀的移置到二度平面的畫面上，故畫面的形象與其說是敘述對象，不如說是呈現對象的形象。

克羅斯（Chuck Close, 1940～）是超寫實主義的代表畫家，他的作品以單色的巨幅肖像畫為主，除了壓抑情感的敘述外，還希望表達照片所無法明晰呈現的細節，畫家需超越照片能力的理念，克羅斯的表現最為具體。

美國的懷鄉寫實主義（Nostaligic Realism）大師魏斯（Andrew Wyeth, 1917～）懷著樸實而堅定的意念，沒有捲進當時的抽象繪畫潮流，除了透明水彩之外，亦鑽研蛋彩畫，是二十世紀最知名的美國水彩畫家之一。作品中除了田園樸實的寫照之外，亦擅長利用意象和佈局，表現大自然的規律寓意。1998年在紐約惠特尼美術館為其所舉辦的大型展覽——Unknown Terrain: The Landscapes of Andrew Wyeth——從標題或許印證其畫作中風景情境的難以言明或

清晰敘述的寓意，70年代左右的許多
臺灣年輕水彩畫家，對其畫風著迷不
已，努力尋求鄉村題材，以類似鄉土
寫實手法創作間接激發臺灣水彩畫的
蓬勃發展。

　　早年在求學期間，以中彩度的用
色，透明俐落的筆觸，及立體逼真的
英式水彩技巧而聞名於師大的李焜
培，為當今國內藝壇的水彩畫巨匠，
緘默的外表，智慧而內斂的性情，畫
作卻是無比的詩意與浪漫，不論是人
物（體）、風景、靜物，或心象組合題
材，均不是追求表象的客觀，非照相
寫實的手法，卻強調感性思緒的投
入；非行動繪畫的無意識狂掃，卻是
水墨畫講求的「筆走龍蛇、抑揚頓挫」
之多變與功力；除了
鄉野的寄情，他更專
注在都會文化與工業
文明壓迫的當代繪畫
課題上，藉由色彩與
色彩的對話，及線條
的相互糾葛所引發的
詩意，蘊涵某些現代

6-4-59

魏斯，藍門，1952年，74.3×53.3cm，美國威
明頓德拉威美術館藏。

6-4-60

李焜培，印尼風物，1993年，
56×76cm。

的語意，即使是傳統的靜物或風景畫，依然可以嗅到現代的摩登氣息。

常人的觀念認為水彩不適合畫大畫，然李焜培卻於1996年完成一幅114×1020cm的巨作「恒河之晨」，如此創舉，可謂空前，水彩快乾及多水易流動的特性，使畫大畫的掌控難度增加，尤其這幅巨作有數個牆面之大，其創作難度可想而知，也唯有由大師開出創舉，才能帶領後進往前推展，如此創作的堅強毅力，及對水彩藝術的全心投入，令人敬佩。

李教授以洗鍊而簡化的手法，用繪畫的美感詮釋源遠流長的恒河，它或許是宗教信仰的根源，是生活習俗的寄託，這不也是藝術生命需藉由宗教式的真誠投入，才可能如恒河遠流千古。

6-4-61

李焜培，恒河之晨（局部），114×1020cm，1996年。

6-4-62
楊恩生，葡萄，1989
年，86×120cm。

6-4-63
楊恩生，冬之旅（喇叭天鵝），1997年，101×152cm。曾以葡萄靜物系列作品而聞名
於國內藝壇的水彩畫家楊恩生，近年將創作轉移到生物畫方面，除了是他童年的興趣
之外，也考慮到環境需求的理想，誠如他所說：「在文藝復興的時代就有少數的畫
家，諸如杜勒等，用既藝術又科學的角度去創造他的作品，而對當時的自然史、植物
學提供很大的貢獻。」藝術與生物界的融通，是作者近年企圖開拓的理想。

6-4-64

王志誠，沙灘、陽光、
石頭，1983年，56×
76cm。作者以照相式的
手法，凝定物象的真
實，然這並非一般的照
相寫實，石頭在沙灘不
期而遇的組合，搭配在
前方的斜光投射，伴隨
沙痕的曲韻，好似戲曲
劇目正上演般，述說著
原始的自然之哲理。

6-4-65

王志誠，海邊少女，1995年，38×56cm。圖中少女的紅衣固然醒目，然隨著她的視線及枯
樹的透視指向，飛逝流向遙遠的天邊，引領觀者進入如雲般的虛無與飄渺之境。

6-4-66

甲田洋二（日），〇氏的場合——分離(A)，1985年，54×75cm。

6-4-67

甲田洋二（日），〇氏的場合——分離(B)，1985年，54×78cm。繃帶及布的纏繞，灰白的色調及哀痛無助的表情，作者以自己在醫院所感受到生病的苦痛與生命離去的失落，表現驚恐的悲悽意象。

6-4-68

袁金塔，信息，1981年，
水墨、水彩混合，56×
76cm。

6-4-69

袁金塔，換人坐（做），1996年，水彩、報
紙影印，39×21cm。「換人做」或許是當年
最熱門的政治競選口號，而思緒靈活的藝術
家，卻能將它轉換成一種視覺語言，紫紅色
毛絨毯椅墊，象徵高貴；而「老K」圖案的椅
背，更是「王位」的表徵，極富想像力的水
墨大師袁金塔，創作還跨越到陶瓷及水彩等
類別領域，是一位全方位的當代藝術家。

6-4-70
Richard Bolton（英），威廉博物
館，1997年，45.7×30.5cm。
出生於蘇格蘭的Richard
Bolton，個性相當內向，作品筆
調細緻，畫意溫潤而文雅，像英
國的紳士氣息，值得再三品味。

6-4-71
Richard Bolton
（英），歎息橋，
1997年，30.5×
45.7cm。

6-4-72

陳忠藏，泰晤士河之晨，1983年，56×76cm。作者擅長以概括的方式，將複雜或凌亂的物象統整於畫面之中，單純的色彩及簡潔的造形，配合強而有力的筆觸，揮灑出速度的力道美感，而從本作品中的多霧情境，更能感受到作者所詮釋水彩媒材中「水」的無限魅力。

6-4-73

王創華，影，1997年，56×76cm。作者曾花費相當多的精力鑽研線條，並在香港論述成冊出版，本作品單純的黑色調，加上線條的勾染，頗富水墨韻味，大筆寫意的手法，僅約略看到自然事物的形象，此時，外在表象的刻畫已不是畫家關心的問題，作者極力探求的是內心的衝擊與感受。

6-4-74

潘長臻，巴西伊辰蘇大瀑布，1997
年，55×80cm。大陸畫家潘長臻以
其深厚的素描功力，在畫面中僅用
簡約米色波濤的勾染，及岸上咖啡
色土坡的點綴，即表現出瀑布巨大
深遠的場景，實為難得佳作。

6-4-75

張三上，眸，1996年，50×50cm。
光影的對比有強烈、有柔和，用筆有
細膩寫實，也有大筆寫意，或要求完
整的樣式，或速寫的風味，在在呈現
作者巧妙捕捉模特兒神韻的不凡功
力。

6-4-76

Michael Schlicting
（美），啟示，1994
年 ， 5 5 . 9 ×
7 1 . 1 c m 。雖 僅是
點、線、面的運用，
有靜止、有移動，有
凝聚、有擴散，有平
面、亦有前後的縱深
走向，交織成一幅形
式簡潔、意念玄奇的
作品。

6-4-77

B. Toppi （法），騎
士，1996年，40×
60cm。作者以不透
明的古拙筆法，描
繪3個騎著馬的騎
士，模糊的形象及
微黃色調的色彩，
鋪陳一股原始的古
意與拙趣。

6-4-78

簡忠威，古老的傳說，1997
年，53×75cm。作者認為
題材的發掘、想像與組合，
是畫家最神奇的法寶，他藉
由現實世界的造形，如皎潔
的明月、戲水的姑娘、碧綠
的草原，或宗教神話的啟
示，反覆推敲、苦心經營，
以加強題材的感性，故從其
作品中，可以看到許多原本
平凡的事物，經由作者巧思
構組之後，卻形成別具特色
的觀念性作品。

6-4-79

簡忠威，流浪者之歌，1998年，71.5×99.5cm。

6-4-80

城景都（日），想（I），1995
年，鋼筆、水彩，７５×
40cm。作者慣用女性人體、
植物或局部變形，穿插構築
夢幻的世界。這可能被指認
為「情色」，或是美人畫、裸
體畫、幻想畫，甚至是春宮
畫的聯想，但卻又不太合適
上述任何單一歸類，畫面中
的人體（模特兒）固然很
美，描寫手法也極細緻動
人，但整體的氛圍並不浪
漫，甚至有些詭異。除了美
之外，醜（尤其是社會的生
活性）也是作者極為關注的
課題，這種美與醜、聖潔與
低俗的對立構築的均衡，卻
成為作品所釋放出來的強烈
魅力。

6-4-81

鄭香龍，聊天，1999
年，56×76cm。

6-4-82

鄭香龍，瀑布，1999年，56×76cm。從作品中簡潔的色彩、肯定而有力的筆觸，可
以感受到作者深厚的功力及豐富的創作經驗，大瀑布的宏偉，場景廣闊而深遠，充分
展現畫境的豪邁與灑脫，是一幅氣象萬千的佳作。

6-4-83

周剛，揮逝流年，1999年，120×180cm。向左觀望的仕女，手上捧著一束虛幻不清的花朵，左右兩邊則安置了年輕人、老人和小孩等形形色色的人物，構組意味濃厚。作者企圖打破時間觀念，將不同時空的人物以意識流變的形式，將人物集合在一起，強調特定時空下的環境氣氛；而中間偏右的攝影者，似乎正準備按下快門，記錄各年代意識、價值及趣味變換流逝的圖像。

6-4-84

林仁傑，清泉滌心，1998年，76×55cm。兼長水墨、水彩的畫家林仁傑，創作的樣式多元，其中不乏是中西融匯、墨彩交融的作品。這幅畫純屬作者個人巫思山林生活情趣，隨著水、彩互用與形神交融，順心營造而成，以呼應久居城區難得片刻清靜，縱使宅屋座落巷弄裡，依然是小販叫賣聲、車輛奔馳聲不絕於耳，於是格外嚮往臺灣山林清靜的心緒。

問題與討論

◎本學期自己所畫的習作中，你最喜歡的是哪一幅，為什麼？

◎請列舉兩位本土水彩畫家姓名，代表作品一幅，並概略說明畫面內容。

◎請列舉你最喜歡的國內外水彩畫家各一位，並試著說明原因。

◎你能指出國內外哪些畫家的作品風格是隸屬超現實主義，請各試舉兩位，並說明其作品的特色。

◎請試舉一幅你最喜歡的名家水彩作品，並概略描述其內容與喜歡的原因。

◎你能說明水彩畫家<u>李澤藩</u>、<u>馬白水</u>與<u>李焜培</u>三位名家作品風格的差異嗎？

中外譯名對照

布拉克	Georges Braque
布雷克	William Blake
吉爾汀	Thomas Girtin
安格爾	Jean-Auguste-Dominique Ingres
牟侯	Gustave Moreau
米羅	Joan Miró
佛林特	William Russell Flint
克利	Paul Klee
克萊恩	Franz Kline
克羅斯	Chuck Close
杜勒	Albrecht Dürer
杜米埃	Honoré Daumier
沙金特	John Singer Sargent
伯克費勒得	Charles Ephraim Burchfield
帕洛克	Jackson Pollock
拉斐爾	Raphael
波寧頓	Richard Parkes Bonington
阿同	Hans Hartung
柯特曼	John Sell Cotman
科任斯	John Robert Cozens
范戴克	Anthony van Dyck
庫爾貝	Gustave Courbet
桑德比	Paul Sandby
泰納	Joseph Mallord William Turner

馬　內	Édouard Manet
馬哲威爾	Robert Motherwell
馬諦斯	Henri Matisse
高　更	Paul Gauguin
康丁斯基	Vassily Kandinsky
康斯塔伯	John Constable
梵　谷	Vincent van Gogh
畢卡索	Pablo Ruiz Picasso
莫蘭迪	Giorgio Morandi
荷　馬	Winslow Homer
葛瑞變	Eugène Grasset
塞　尚	Paul Cézanne
葉金斯	Thomas Eakins
葦　帛	Idelle Weber
蒙德里安	Piet Mondrian
諾爾德	Emil Nolde
魏　斯	Andrew Wyeth
羅斯科	Mark Rothko
龔布利赫	E.H. Gombrich

藝術流派

未來主義	Futurism
古典主義	Classicism
立體派／立體主義	Cubism
印象派／印象主義	Impressionism
地景藝術	Land Art
行動繪畫	Action Painting

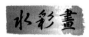

抽象表現主義	Abstract Expressionism
抽象藝術	Abstract Art
社會寫實主義	Social Realism
表現主義	Expressionism
前衛藝術	Avant-Garde
後印象派／後印象主義	Post-Impressionism
浪漫主義	Romanticism
現代主義	Modernism
野獸派／野獸主義	Fauvism
普普藝術	Pop Art
硬邊藝術	Hard-Edge Art
超現實主義	Surrealism
超寫實主義	Super Realism
新達達	New-Dada
新寫實主義	New Realism
新藝術	Art Nouveau
構成主義	Constructivism
寫實主義	Realism
歐普藝術	Op Art
橋　派	Die Brücke
矯飾主義	Mannerism
懷鄉寫實主義	Nostaligic Realism
觀念藝術	Conceptual Art

一般用語

| 文藝復興 | Renaissance |
| 內心的關照 | Inner Eye |

有機的抽象	Organic Abstract
自發性	Spontaneity
色　相	Hue
沙　龍	Salon
拉斯考	Lascaux
抽　象	Abstract
明　度	Value
阿爾塔米亞	Altamira
拼　貼	Collage / Coller
科林斯基	Kolinsky
彩　度	Chroma
單純性	Simplicity
幾何的抽象	Geometric Abstract
虛空型	Vanitas Type
象徵型	Symbolic Type
溼中溼	Wet in Wet
補　色	Complementary Colour
構　圖	Composition
線性透視	Liner Perspective
調　子	Tone
靜物畫	Still Life

材料、工具

凡尼斯	Varnish
不透明水彩	Gouache
甘　油	Glycerine
阿拉伯膠	Gum Arabic

剝除橡皮	Pick up Peeling
遮蓋液	Art Masking Fluid
壓克力顏料	Acrylic
膽　汁	Gall Solution

廠牌名

山度士	Saunders
牛　頓	Winsor Newton
瓦特森	Watson
立可得	Liquitex
伯根福特	Bockingford
拉　那	Lana
林布蘭	Rembrandt
法布利阿諾	Fabriano
阿契士	Arches
柯特曼	Cotman
堪　頌	Canson
華特曼	Whatman
福　安	Fuang
諾　尼	Rowney
霍爾班	Holbein
蘭　頓	Langton